Su 數獨 Doku

全球最瘋的數字謎宮遊戲

國際數獨大師
韋恩・古德Wayne Gould 編著

3			1					4
							9	
		2			9		3	
1			2			7		
		3				8		
		8			6			1
	1		4			2		
	5							
4					7			8

CONTENTS

Su Doku

數　獨

　　數獨是21世紀最新、最熱門，也是最有趣好玩的一種數字遊戲。Su Doku 來自日語，意思是「數字的位置」。這個遊戲使用一個由九個九宮格組成的「填字圖」，圖中每一直行與每一橫列都有1到9的數字，每個九宮格裡也有1到9的數字，但一個數字在每個行列及每個九宮格裡都只能夠出現一次。謎題會填上一些數字，其他宮位則留白，玩家得自行依邏輯推敲出剩下的空格裡是什麼數字。

輕鬆好玩，紅遍全球

　　數獨只用1到9九個數字，遊戲規則很簡單，不考你算術，只需運用邏輯推理能力，無論老少，人人都可以玩。數獨容易入手、容易入迷，一玩就上癮，而且超越文字障礙，因此自從出現後，從東方到西方，風靡億萬人。

時報獨家引進，最新最好玩的謎題

　　在台灣，中國時報今年（2005）五月底引進數獨，每天在報上刊出一則謎題（週末為兩則），立刻掀起一股熱潮。中國時報用的是全球最受歡迎的數獨大師古德製作的謎題，時報出版的這本《Su Doku數獨》也是古德先生獨家授權出版，200則都是最新的謎題，從未在報上或網路上出現，從最簡單到極難分為四級，初玩者可以循序漸進，輕鬆上手。玩家可以玩個過癮，過關斬將，挑戰極限，獲得最大的滿足感。

數獨大師古德的傑作

把數獨「發揚光大」、創造出全球今天這股數獨熱的正是韋恩·古德先生（Wayne Gould）。Su Doku的名稱雖來自日文，但這個數字遊戲的概念源自「拉丁方塊」，是18世紀瑞士數學家歐拉（Euler）發明的。最初形式比較簡單，後來幾經演變。日本雜誌出版商1980年代末期在一本美國雜誌上看到這個遊戲，帶回日本後，「數獨」於焉誕生。古德先生是位紐西蘭裔的英國籍退休法官，原先在香港工作。他1997年旅遊日本時，買了一本數獨遊戲書，從此就迷上了，進而開發出電腦程式，自己開始製作謎題。2004年底他開始供稿給英國泰晤士報，立刻讓英國人陷入瘋狂。

數獨在英國爆紅後，這股數獨風又吹回美國、日本，吹向歐洲各國。雖然在英國和別的國家也有其他人製作數獨謎題，但是古德始終是最「正宗」、最受歡迎的。他現在供稿給全球幾十家報社，也另外製作新謎題出書，中國時報和時報出版是台灣獲得他獨家授權的媒體。

鍛鍊邏輯推理能力，娛樂兼益智

英國等歐美國家本就有玩字謎的傳統，有各式各樣文字的字謎，也有數字字謎，數獨能一炮而紅，足見這種遊戲的獨特魅力。英國還出現了數獨電視節目，在英國公車上、在日本地鐵上，如果你看到一群乘客低著頭、渾然忘我，他們一定是在玩數獨！

方格裡擺幾個數字，乍看之下好像沒什麼。但數獨好玩之處，就在其中推推敲敲的過程，以及解答出來的成就感。自從中國時報引進數獨後，玩過的人都說好玩，除非根本沒玩過，否則沒有聽過玩過之後覺得不好玩的。玩的人包括男女、老中青和孩童，涵蓋各個階層。很多讀者跟時報說，工作壓力好大，玩數獨成了他們紓解工作壓力的最佳方式。許多老人家熱中得不得了，認為玩數獨可以保持頭腦靈活。有老師拿數獨當題目給學生練習。還有媽媽覺得玩數獨需要耐心和專心，可以用來訓練小孩子。

你還沒玩過嗎？趕快拿起筆來玩吧！保證你一玩就上癮，樂在其中！

玩　法

規　　則　如例圖所示，數獨包含九個九宮格，一共是81個小方格。玩的人要在每個格子裡填上從 1 到 9 的一個數字，每一直行與每一橫列都必須包括從 1 到 9 的數字，每個九宮格裡也有 1 到 9 的數字。不論是同行、同列，或是在同一個九宮格裡，每個數字都只能出現一次，不可以重複（所以叫「數獨」）。謎題會事先填上一些數字，其他宮位留白，你得自行推敲出剩下的空格裡是什麼數字，逐一填進去，完成全圖。

		6					7	
7		1	4	5	6			
2				3		4		
	1	3				8		
	6			8			9	
	9				7	5		
7		8						6
	2	7	5	4				8
	5				1			

如何開始　初次玩的時候當然可以用猜的，但是，胡亂瞎猜你很容易就會陷入一堆錯誤中，不可自拔，而且這樣也不好玩。同時，瞎猜只能對付極易等級的遊戲。碰上較困難的，絕對行不通。

你應該運用邏輯與推理，圖中已填入的數字就是你的線索。你可以從圖中任何地方開始，只要遵照規則和跟隨圖中的線索，每個謎題都可以用邏輯來解答。

解　　答　每個謎題只有一種正確的解答。真的！在書末我們附上了每則謎題的解答，按編號排列，你做完謎題後可以對照看看。

初次玩的人可能頭一次會花上較多工夫，一般而言，做極易等級的大概會花二、三十分鐘。不過，玩上兩三次後你就會掌握到竅門，愈做愈順、愈來愈快。

本書謎題有極易、容易、困難、極難四級，依挑戰度分為一到四顆星。四顆星「極難」的數獨有多難？數讀大師古德曾打了個比方：你是待決死囚，今天早晨該行刑，獄卒說如果及時解得開極難級數獨，你就可保住小命。那麼，你死定了！你不相信？試試看。

哈哈，沒那麼嚴重啦！即使是超難的，還是有解，你仍然可以根據線索推理，解答出來。

祕 訣

數獨是數字解謎遊戲。要用到算術嗎？不必！除了1到9的阿拉伯數字以外，不必用到任何東西，要解數獨，會用到的是推理與邏輯。這裡是出題者提供的一些訣竅：

		6					7	
7		1	4	5	6			
2		B	C	3		4		
		1	3			8		D
	6	A		8			9	
		9			7	5		
	7		8					6
		2	7	5	4			8
	5				1			

● 我們以此頁這則數獨為例。數獨由九個九宮格組成；「上左」那個九宮格（九宮格一）和「下左」那個九宮格（九宮格七）裡都有一個7，但「中左」（九宮格四）卻沒有7。

請記住：上左九宮格裡的7，也是第一行共有的7。下左九宮格的7，也是第二行共有的7。因此，中左九宮格的7，不能擺在第一行或第二行，必須放在第三行。而它的第三行中已經填上了兩個數字，剩下一個空格，所以 7 只能放在那裡（圖中的A）。

● 再來看最上頭第一排三個九宮格裡的7：上左九宮格裡已經有了一個7，上右九宮格也有一個7，但上中九宮格（九宮格二）沒有7。

請記住：上右九宮格裡的7，也是第一列共有的7。上左九宮格的7，也是第二列共有的7。因此，即使上中九宮格的第二列並未填滿，它的7也只能放在第三列B或C的位置。

●我們再換個方向往下看，最下面中間那個九宮格（下中，九宮格八），它有一個7，位在第四行。因為一行只能有一個7，上中九宮格的7便不能放在B的位置，只能放在C。

●你新填入的數字也將變成你的新線索。例如，你可以利用填入A的7，推斷出中右九宮格（九宮格六）的7要放在D的位置。

如果你從未玩過數獨遊戲，以上的技巧便已足夠讓你入門。不過，當你逐步深入，進階到更難的遊戲時，你將會需要發展出更多的技巧。最好的技巧便是你自己發現的竅門，這樣你很容易就能記住它們，運用自如，不需要別人再來耳提面命。也許你還會發明出一些別人從未發現到的祕訣呢。

現在，翻開謎題吧！歡迎進入數獨新世界！

	6	1		3			2	
	5				8	1		7
					7		3	4
		9			6		7	8
		3	2		9	5		
5	7		3			9		
1	9		7					
8		2	4				6	
	4			1		2	5	

Su Doku 數獨

1			8	3				2
5	7				1			
			5		9		6	4
7		4			8	5	9	
		3		1		4		
	5	1	4			3		6
3	6		7		4			
			6				7	9
8				5	2			3

挑戰度 ★

挑戰度 ★★

挑戰度 ★★★

挑戰度 ★★★★

解答

	3				7			4
6		2		4	1			
	5			3		9	6	7
	4				3			6
	8	7				3	5	
9			7				2	
7	1	8		2			4	
			1	6		8		9
4			5				3	

	8	5				2	1	
	9	4		1	2			3
			3			7		4
5		3	4		9			
	4		2		6		3	
			1		3	9		7
6		8			5			
1			8	4		3	6	
	2	7				8	9	

| | 8 | | | | | 1 | 6 | | |
|---|---|---|---|---|---|---|---|---|
| | 7 | | 4 | | | | | 2 | 1 |
| 5 | | | 3 | 9 | 6 | | | |
| 2 | | 4 | | 5 | | 1 | 3 | |
| | | 8 | 9 | | 7 | 5 | | |
| | 5 | 7 | | 3 | | 9 | | 2 |
| | | | 5 | 6 | 3 | | | 9 |
| 3 | 1 | | | | 2 | | 5 | |
| | | 5 | 8 | | | | 4 | |

6

	1	2	6	8			9	
6					4		1	
8		5	2			3	7	
					7	5	2	3
			4		6			
3	8	1	9					
	5	4			2	8		1
	7		3					2
	3			5	9	7	6	

挑戰度★ 挑戰度★★ 挑戰度★★★ 挑戰度★★★★ 解答

	4	7		5				8
6		5		3		2		1
			7		6		3	
		6		7			2	4
9			8		4			6
4	5			1		9		
	1		5		2			
2		8		4		5		3
5				9		7	1	

		9			1	6	2	
5	7			2	8		3	
3		7						4
8	9			7		4		
	6		5		3		9	
		1		9			7	6
6					7			8
	4		1	3			6	5
	2	7	6			9		

挑戰度 ★

挑戰度 ★ ★

挑戰度 ★ ★ ★

挑戰度 ★ ★ ★ ★

解答

		7				9		
2			5		7			6
	8		1		4		7	
	4			1			3	
6		1				8		9
	9			8			6	
	5		8		9		1	
1			6		3			2
		6				3		

Su Doku 數獨

	7		1		3		6	
	5						7	
3				5				1
5			3		4			8
4		7				1		2
9			7		2			4
2				7				3
	3						4	
	6		5		9		2	

挑戰度★

挑戰度★★

挑戰度★★★

挑戰度★★★★

解答

					1	3	4		
	8					6	9	5	
6	5								
9	6		2		1				
1				7				2	
			3		4		1	6	
							7	9	
	2	5	8				4		
		9	7	6					

Su Doku 數獨

		1		9		2	7	
		9			2		5	
2					3			
3				1	4			2
	8						4	
1			2	8				5
			9					7
	1		3			9		
	4	6		7		5		

			4		9			
	8			2		7		
	2		5		7	1		6
3			8				6	
7	6						3	1
	1				6			2
2		5	9		8		4	
		9		7			1	
			6		5			

						9	4	5
		6						
5	2		1		3	8		7
	9		3	1				
		3		8		1		
				4	6		2	
7		5	2		8		1	9
						3		
8	6	1						

挑戰度★

挑戰度★★

挑戰度★★★

挑戰度★★★★

挑戰度★★★★★

解答

2			7				5	
				4	8			6
					2	3		9
9			6			2	4	
	7			2			8	
	2	5			1			3
8		4	9					
6			4	8				
	9				3			8

Su Doku 數獨

	6	5				3		
2				6	7	9		
	4		3					1
		6		5				4
			4		2			
7				8		1		
6					4		1	
		8	5	7				6
		1				8	3	

挑戰度★

挑戰度★★

挑戰度★★★

挑戰度★★★★

解答

	2	7	9					
	5				2		8	4
		8				2		7
	7			3				6
			8	1	7			
3				4			2	
1		6				8		
2	4		6				1	
					5	6	4	

9			2	7	8	1		
		1		3		2	4	9
		3						
	3		8					
		7				5		
					4		3	
						3		
5	7	8		4		9		
		4	5	1	6			7

		6			7			9
8				3		1		
9			6		5		3	
		3					1	8
			9		1			
2	1					6		
	6		7		3			1
		9		2				4
7			8			5		

4	7		1		8		2	9
		6	9	2	7	1		
	9		6		1		3	
3								4
	4		7		9		8	
		4	8	7	5	3		
5	8		4		3		9	7

	5		8		1		9	
7	3						5	4
8				3				1
		8	3		2	1		
		6	7		4	5		
1				5				9
3	8						1	2
	4		6		8		3	

6	5	3				7		
					9			
8		4		5				3
9				1	7	3		
		5		3		8		
		7	2	9				5
4				7		2		6
			8					
		6				1	5	7

挑戰度 ★

挑戰度 ★ ★

挑戰度 ★ ★ ★

挑戰度 ★ ★ ★ ★

解答

	1						6	
3								9
2	5		4			3		
4	7		3	1				
	2			7			4	
				4	6		7	8
		3			8		5	7
8								4
	6						1	

Su Doku 數獨

	2	4	8	6	1			
1	7			2				5
7		1			3		8	
9				5				4
	8		9			5		1
3				8			1	7
			6	9	2	4	5	

挑戰度★

挑戰度★★

挑戰度★★★

挑戰度★★★★

解答

		1	3		9	7		
7								6
5	6						1	8
	4		6	9	3		7	
				5				
	7		4	8	2		5	
6	3						8	1
2								9
		4	9		1	3		

		8	6					2
3	9				2			
		4	3	7				
		3				8	1	
6		2		1		3		4
	1	5				2		
				6	3	7		
			5				4	9
2					8	1		

挑戰度★

挑戰度★★

挑戰度★★★

挑戰度★★★★

解答

1			9			6	7	
			4				1	3
	9			2				
			5	7	2		3	
3								5
	2		3	9	4			
				4			2	
2	6				5			
	8	5			3			9

Su Doku 數獨

								4
	2	8	7	5			3	
	3	1			2			
6	5		2	3	7			
				9				
			6	8	1		5	9
			9			8	6	
	9			2	4	3	1	
5								

				5				
	6		4		9		1	
1	7						9	4
	8	6				5	4	
4			7		3			8
	2	1				6	7	
2	4						8	7
	1		9		4		3	
				3				

6	4	5	9					3
7								
	3				6	8		4
				5			3	9
1			3		7			2
4	2			9				
2		4	8				9	
								5
5					9	4	1	6

挑戰度★

挑戰度★★

挑戰度★★★

挑戰度★★★★

解答

		5						6
4			2		9			
3	7			6				8
	4				6			7
	8			5			2	
1			3				9	
5				8			3	2
			9		7			1
6						7		

				9			3	
			8	6		1	2	
			3	4	2	8	6	
		7				2		5
		8				6		
2		1				4		
	3	5	2	7	6			
	1	6		8	4			
	2			5				

挑戰度★

挑戰度★★

挑戰度★★★

挑戰度★★★★

解答

	5	2		8	3	9	4	
1	4				7	3	2	
		8			9			
	3	9				7	6	
			7			5		
	6	7	5				9	1
	1	4	6	7		8	3	

Su Doku 數獨

								3
			5	9		4		
8	2				4	6		5
		6			5	2		
5			1		6			9
		1	2			3		
1		8	9				4	7
		7		8	3			
2								

挑戰度★

挑戰度★★

挑戰度★★★

挑戰度★★★★

解答

3	9			1			4	8
8	4		9		5		6	2
	9	1		8	2			
	2						5	
	1	6		4	3			
5	8		7		1		2	3
2	1			8			9	7

4	8			1			2	9
		1	2		9	5		
6								3
	7			5			3	
		9	3		4	7		
	1			2			9	
2								1
		3	8		6	9		
9	5			3			6	7

挑戰度★

挑戰度★★

挑戰度★★★

挑戰度★★★★

解答

	4	6		9		5	1	
		2	3		1	9		
			6		5			
6	7						5	4
	8						6	
5	2						9	8
			7		4			
		5	2		9	8		
	6	1		8		7	2	

		1				5		
	8				6	2	9	
6	3		2					4
	5		8		9	7		
				1				
		9	5		7		3	
5					1		6	9
	9	3	7				1	
		2				3		

挑戰度★

挑戰度★★

挑戰度★★★

挑戰度★★★★

挑戰度★★★★★

解答

9	1						3	7
		2				6		
8			6		9			5
	9		3		2		5	
		4		8		7		
	6		7		1		8	
6			2		8			4
		1				3		
2	5						1	9

Su Doku 數獨

8		3			1			
						4		
1				2	8			3
9		4		6			1	7
			4		5			
2	1			8		3		6
3			2	7				5
		9						
			8			6		2

挑戰度★

挑戰度★★

挑戰度★★★

挑戰度★★★★

解答

		8				6		
	5			4			8	
7	9		6		8		4	5
4				5				6
			2		1			
2				7				3
9	1		5		7		3	8
	3			6			2	
		4				7		

					7			4
8							6	
5	4		9	2				1
4	5	9		1				3
2								9
1				3		4	8	2
7				5	8		9	6
	1							5
6			7					

			9		4			
	9	2	5	6	3	8	1	
6								5
5			4		8			3
	7						5	
2			7		9			1
7								4
	1	4	3	8	5	7	6	
			2		7			

		3					4	
4	1				5		2	
				9	2			3
	4	1		5				
		9	8		3	4		
				7		6	8	
2			7	6				
	6		2				9	8
	3					7		

挑戰度★

挑戰度★★

挑戰度★★★

挑戰度★★★★

解答

					2	3	8	5
	7							9
					8		6	1
7				1		5		
	5		7		9		3	
		1		3				8
8	1		6					
6							2	
9	3	5	4					

Su Doku 數獨

3		1				2		9
			1		6			
5	4						8	1
			6	1	3			
2			9		5			3
			8	4	2			
1	9						3	5
			4		8			
4		2				8		7

	2						1	
			8		5			
8		1				6		4
	3	2	7		4	5	9	
6								8
	8	5	2		9	1	7	
2		8				4		9
			4		1			
	9						5	

Su Doku 數獨

2								8
		5	3		2	4		
	9		1		5		2	
	5	3		6		9	1	
		2				3		
	8	6		9		5	7	
	6		7		8		4	
		9	6		4	7		
3								1

挑戰度★

挑戰度★★

挑戰度★★★

挑戰度★★★★

解答

					2	9	3	
							1	5
	4	6						7
	6		8		4			9
		8	1		7	6		
4			2		9		5	
3						2	9	
7	9							
	2	5	3					

Su Doku 數獨

2		6	9		7			
	9	5				6	3	
				3		2		
	5			4				1
			3		2			
4				7			6	
		1		6				
	7	9				1	8	
			1		8	4		9

挑戰度★

挑戰度★★

挑戰度★★★

挑戰度★★★★

解答

			4				8	3
	5		7	9				6
2			8			4		
7				3				8
		1				2		
5				4				7
		7			6			1
9				1	4		3	
1	4				9			

8		4	5		9	6		1
	9	1				7	4	
				3				
7			4		8			6
		3				9		
4			9		3			2
				9				
	7	6				5	8	
9		2	8		7	1		3

挑戰度★

挑戰度★★

挑戰度★★★

挑戰度★★★★

解答

	9	3			6		8	
			4			3		2
				1				9
				5		2		3
	3	7		4		1	6	
4		2		3				
3				8				
5		9			2			
	6		3			4	2	

Su Doku 數獨

		4	3			2	8	
9	2			8	6		5	
6								1
	4							9
	1			2			7	
3							4	
8								2
	6		2	5			1	3
	9	5			3	7		

挑戰度★

挑戰度★★

挑戰度★★★

挑戰度★★★★

解答

							1	
			9	7	6			4
	7	3	4			5		
2				3			4	
		4	9	1	6	2		
	5			8				3
		9				2	8	5
4		2	5	6				
	3							

Su Doku 數獨

				2				
	4	2	9			1	8	3
	3						7	
3			2	7	4			5
8								2
5			8	9	6			3
	5						6	
	7	1	6		3	5	9	
				8				

		4	7					1
6		1				5	8	
			9	5	3			
	6			4			1	
4		8				7		2
	1			5			9	
		6	5	1				
	8	9				2		3
7					2	1		

Su Doku 數獨

2		7	9			6	3	
3	1				4			
6			1					
		4	5		9	8		
				2				
		2	8		7	9		
					1			5
			3				2	7
	9	3			5	1		8

9	5			8			4	3
8			6		5			9
			9		3			
6	2						5	4
		4				7		
1	9						3	2
			7		2			
4			5		1			8
2	3			6			1	7

4			7		1			6
7	2						8	9
		6				5		
	9		1		5		6	
			9	3	8			
	7		6		4		5	
		7				6		
1	3						4	8
6			2		3			5

挑戰度 ★

挑戰度 ★ ★

挑戰度 ★ ★ ★

挑戰度 ★ ★ ★ ★

解答

			1			2	6	
7				3				
3		2		8		4		
			4		8			1
	3	5				9	4	
2			3		5			
		6		5		7		9
				4				8
	5	7			9			

		8		9				
	7					2	8	
	6	4	1			3		9
			8		5	9		
5								1
		9	3		4			
8		2			7	5	6	
	9	7					1	
				6		7		

挑戰度★

挑戰度★★

挑戰度★★★

挑戰度★★★★

解答

			7		2			
1				4				7
6	5						9	4
4	7		8		1		6	2
5	8		2		9		1	3
8	6						7	5
9				6				8
			9		8			

Su Doku 數獨

		7	2	3	8			
	6		7				5	
			4					2
9						8	6	7
1								3
6	4	8						5
7					3			
	2				5		3	
			1	7	4	9		

挑戰度 ★

挑戰度 ★ ★

挑戰度 ★ ★ ★

挑戰度 ★ ★ ★ ★

解答

5		7						9
	8				2	1	7	
	1			6				4
	9			3				
		1	7		9	3		
				4			6	
8				5			2	
	7	6	2				9	
4						6		8

		9	7					
5					2	7		9
8				1				6
		1	6			4		5
				4				
7		6			8	2		
4				9				8
6		2	3					4
					7	9		

挑戰度★

挑戰度★★

挑戰度★★★

挑戰度★★★★

解答

		9					6	4
4								
1			3	6			7	2
		4	6					9
			9		3			
2					5	4		
9	2			5	7			8
								5
3	4					6		

Su Doku 數獨

	3				8			5
		5					8	7
				4		9		
			3	9		4		
	5	9		7		2	1	
		2		6	5			
		7		5				
5		1				7		
6			9				2	

挑戰度★

挑戰度★★

挑戰度★★★

挑戰度★★★★

解答

3		2	7					9
		8					4	5
		4			1	3		
				5	9			
	9			3			6	
			2	6				
		1	4			2		
2	6					1		
4					2	5		3

	9	5			8			
		2			6	7		
	4							5
	5			2				7
	6			5			2	
4				7			8	
2							4	
		6	1			3		
			3			2	5	

挑戰度 ★

挑戰度 ★ ★

挑戰度 ★ ★ ★

挑戰度 ★ ★ ★ ★

解答

		3				4		
		7	2		8	5		
8				3				7
2			7		3			4
		5				8		
7			5		1			9
1				4				2
		6	8		9	7		
		4				9		

Su Doku 數獨

					9	7	5	2
	9							
1	4		8					9
		9	5		2			6
			3		8			
7			1		4	5		
6					3		2	5
							1	
5	2	4	6					

挑戰度★

挑戰度★★

挑戰度★★★

挑戰度★★★★

解答

1	2							8
		6			9		4	
					5			6
	5			7		3	1	
			5		4			
	7	2		3			6	
6			7					
	4		6			5		
9							3	7

2								7
		7	6	1				
		9			7	2	6	
		4		6			7	
	5		4		9		3	
	2			7		5		
	8	6	7			9		
				8	4	3		
4								8

挑戰度★

挑戰度★★

挑戰度★★★

挑戰度★★★★

解答

5					9		6	2
8	7			5			3	
1				4		5	2	
3			9		6			1
	8	4		2				3
	1			6			4	7
7	4		8					9

Su Doku 數獨

4	8		6			1	3	
			8					7
2			9		5	6		
1					7	8		
		2	3					1
		4	2		9			5
9					1			
	2	3			6		1	8

挑戰度 ★

挑戰度 ★ ★

挑戰度 ★ ★ ★

挑戰度 ★ ★ ★ ★

解答

6				9		1	8	
	3				6	7		
7							2	
5				2	4			
			6		3			
			9	8				7
	2							8
		9	1				7	
	8	7		5				9

8	5		1			3		
3								7
	4						2	
	1			8		7		
9			3		5			8
		5		2			9	
	3						7	
5								1
		1			2		6	4

挑戰度★

挑戰度★★

挑戰度★★★

挑戰度★★★★

解答

5		1		3				7
	8						6	
					6			4
		3	9	6	1			
8			5		3			9
			7	2	8	6		
1			3					
	2						3	
9				7		8		1

7					1			5	4
	9								1
		5	8				6		
4			6	8					
1				4					3
				3	9				2
	2				6	1			
3							2		
5	7			2					8

挑戰度 ★

挑戰度 ★ ★

挑戰度 ★ ★ ★

挑戰度 ★ ★ ★ ★

解答

1	8					4		
			8					
		9		3	4	5		
	4		9	6				
5	2			8			7	6
				5	3		1	
		2	5	1		7		
					2			
		7					9	2

Su Doku 數獨

9	3						7	6
5			4	7				2
				9	3			
		9					6	
	6	7				1	8	
	2					3		
			5	4				
2				6	8			3
1	4						2	5

挑戰度★

挑戰度★★

挑戰度★★★

挑戰度★★★★★

解答

	6			3				
	4	5	9				2	8
		8				7	3	
				9			5	
9			8		6			7
	8			5				
	3	6				9		
4	2				9	3	8	
				2			1	

Su Doku 數獨

4								5
1		3				4		
					3		6	
3			5	9		2		8
			8		7			
8		9		6	1			7
	2		4					
		1				5		6
5								9

挑戰度★

挑戰度★★

挑戰度★★★

挑戰度★★★★

解答

5		6	4			1		8
			8					
7		9	3			2		4
						3	7	9
2	1	3						
8		5			4	7		2
					5			
3		1			2	9		6

8	7						2	1
			6	8	2			
	9						3	
		6	7		4	3		
		9				2		
		8	2		3	4		
	6						9	
			4	1	9			
9	2						4	8

			4		3			
	4			1			6	
2	7						4	9
9			5		1			3
		7				5		
8			2		6			4
7	6						3	2
	3			2			9	
			3		4			

3								8
			2	4	1			
7		6				9		2
	5		4		6		3	
		8				7		
	9		1		8		5	
9		2				4		3
			3	2	4			
4								7

挑戰度★

挑戰度★★

挑戰度★★★

挑戰度★★★★

解答

					6	2		
3				2		8	9	
	1		7				3	
	5	3					6	
		2				1		
	8					9	4	
	3				1		8	
	2	7		3				6
		9	8					

Su Doku 數獨

3	5		2					6
				3				2
			1		6			
		1		7		5		9
	8		6		4		7	
6		7		1		2		
			4		5			
1				6				
7					1		3	8

		7		6	5			
		8					4	
	6		7			8	3	
6							2	
9	7		2		3		6	1
	5							8
	2	3			7		8	
	9					2		
			1	2		9		

3	9		2			8		
			7				2	9
7			3				5	
						9	3	
			4	1	2			
	5	6						
	7				4			2
4	1				6			
		3			7		8	4

挑戰度 ★

挑戰度 ★ ★

挑戰度 ★ ★ ★

挑戰度 ★ ★ ★ ★

解答

2			9		6			1
	1						4	
		4				8		
3			2		7			4
	2	9				3	5	
8			5		3			6
		7				6		
	3						8	
1			7		2			3

2	6						7	1
	1		5		9		8	
		3	4		2	1		
			3		8			
		1	6		7	9		
	3		2		5		4	
8	5						6	2

	5			9	6			
								4
		1		8	3	5		
9		8						
2		6		5		1		9
						4		6
		4	1	6		2		
1								
			2	7			6	

Su Doku 數獨

			9	1	8			6
3	8	6	7					
		2						
		4	3				7	
	6			7			5	
	1				4	8		
						7		
					7	6	4	9
9			4	3	6			

挑戰度 ★

挑戰度 ★ ★

挑戰度 ★ ★ ★

挑戰度 ★ ★ ★ ★

解答

	6		2		1		9	
		9				5		
1	2						6	8
7			4		3			2
3			8		6			4
4	9						8	6
		8				2		
	1		7		8		4	

		2	5	7	8			
					1	8		
	6							2
1	5		2		6			9
8								1
3			1		7		8	4
2							7	
		5	9					
			7	1	4	2		

5	7							
				1	3			
4					7	5	8	
6							3	
			9	8	4			
	2							7
	8	1	2					9
			1	3				
							5	4

Su Doku 數獨

	5			6				
1	2		8					
		9	7			6		
	7				3			
5	9						7	2
			4				5	
		3			1	5		
					6		1	7
				2			3	

	4	2				1	8	
				8			4	3
			5	1				
					7	4		
9	3						5	2
		7	1					
				4	2			
1	7			5				
	2	9				3	6	

Su Doku 數獨

4			1		3			9
		2	8		6	3		
1								8
	1			5			3	
2				7				5
	7			6			2	
6								3
		1	6		5	9		
5			7		2			4

9			2					
8			3					4
	3	5	9		6			
						8	7	
	6						3	
	5	7						
			8		3	6	4	
3					2			5
					1			2

	2					5		
8		6	7				2	4
		5		6				
		2	4				7	
			6		5			
	9				8	1		
				2		7		
5	7				3	2		9
		1					3	

					8			7
8	1	7			2			
			5				1	4
7		2		9		1		5
5		8		7		3		2
3	7			8				
			4			9	7	3
4			5					

Su Doku 數獨

8								4
	2						7	
		9	1		6	5		
		6	2		8	9		
	9			3			4	
		2	4		7	8		
		7	9		5	6		
	8						2	
6								9

挑戰度 ★

挑戰度 ★ ★

挑戰度 ★ ★ ★

挑戰度 ★ ★ ★ ★

解答

		1	9		5			
	9		2			6	8	
							4	9
				4		5		1
7		8		5				
5	6							
	4	3			8		7	
			1		6	4		

			7				8	
	8				9		5	
		2			4		3	
			5	4		6		
6				3				1
		3		7	8			
	3		4			7		
	1		3				9	
	2				6			

挑戰度 ★

挑戰度 ★ ★

挑戰度 ★ ★ ★

挑戰度 ★ ★ ★ ★

解答

2	5			8			6	4
		3	6		2	9		
	3	9				6	2	
			3		7			
	6	1				4	5	
		6	4		9	7		
3	7			5			9	2

	8		4				9	3
		2		6				
		5	8			7		
8			2					7
	7						2	
5					3			4
		6			1	2		
				4		9		
1	4				8		7	

挑戰度★

挑戰度★★

挑戰度★★★

挑戰度★★★★

解答

				7		4	6	
6					8			
		8		3			1	
4			3				2	
	8	5				7	3	
	3				9			4
	4			6		3		
			5					7
	5	6		1				

	8						3	
		2	8			5		
7							1	2
			1	8				6
		5				2		
2				9	7			
6	4							8
		1			4	7		
	9						2	

挑戰度★

挑戰度★★

挑戰度★★★

挑戰度★★★★

解答

6		1			5			7
		9		7				
							2	4
3			6		4			
	4						8	
			9		1			5
8	1							
				5		7		
5			3			1		8

				6				
9			3			4		
7			4	9		2		
4			9	2			6	
		6				5		
	3			8	4			1
		3		1	6			4
		2			8			7
			3					

挑戰度 ★

挑戰度 ★ ★

挑戰度 ★ ★ ★

挑戰度 ★ ★ ★ ★

解答

6		9	5					
		2	1	9			4	
	4							
8				7		4		
			6		2			
		5		8				1
							7	
	9			4	8	3		
					1	5		6

		9						
6		8			3			4
	1		9		8			5
7		1						
	4			8			2	
						5		3
8			2		9		4	
4			1			9		6
			2			2		

					3			6
		3		2				
2	9		5					
9					4		6	
3			8		1			5
	7		9					3
					5		9	7
				6		8		
4			1					

8					5		9	3
4						1		
	5				2			
9		8		1				
			6		7			
				2		4		7
			3				2	
		4						8
3	1		5					9

挑戰度★
挑戰度★★
挑戰度★★★
挑戰度★★★★
解答

8		9			1	6		
			9				3	
5				8		4		
		8			3			
	1			2			5	
			4			7		
		1		5				6
	6				2			
		7	8			2		9

				4		7		
		7			1		5	
		8	3		2			
1								
	4	5	6		3	9	2	
								6
			9		5	2		
	9		4			3		
		2		1				

挑戰度★

挑戰度★★

挑戰度★★★

挑戰度★★★★

解答

9					2			
1			5					4
		3				5	7	
					8	6	9	
6								2
	1	4	9					
	5	9				4		
2					1			6
			3					5

7		1				8		5
5			8	1	9			7
		4	6		7	3		
	5						2	
		7	1		3	5		
6			9	8	5			2
4		9				6		8

挑戰度★

挑戰度★★

挑戰度★★★

挑戰度★★★★★

解答

			2					
	2	8			7	5		
	9			1	4			
1	6							
2			3		1			7
							8	4
			5	4			9	
		3	8			6	5	
					6			

Su Doku 數獨

	4	5						
				2		7	9	
		6		3				4
					2	5	3	
	1						4	
	5	9	6					
4				1		3		
	6	7		9				
						4	8	

挑戰度★

挑戰度★★

挑戰度★★★

挑戰度★★★★

解答

	7	6						
			8	4				7
4		9					3	
7		2			8		4	
	3		6			8		9
	4					6		3
5				7	2			
						2	5	

				1				
7	6					5	9	
1		5				8		
			7	9			1	
		3				2		
	8			6	1			
		8				7		3
	7	4					8	6
			3					

	9						2	3
			7				8	
		3	9					7
1		7		6				
	6			4			7	
				5		6		8
2					1	9		
	8				4			
3	1						5	

3	9				4			
						9		
			5		2			7
2	5			3			9	
	1						4	
	7			4			8	5
7			9		1			
		1						
			8				5	3

挑戰度★

挑戰度★★

挑戰度★★★

挑戰度★★★★

解答

		8					1	3
			6			5		
1		7		9				
	5				3		6	9
3	2		4				7	
				5		8		4
		5			6			
8	4					6		

5				3		6		9
	2				7	4		
							2	
		1			3			5
			2	8	6			
6			7			9		
	1							
		7	1				4	
4		3		9				2

					8			6	3
		4	7		3				1
	6								9
	3						2		6
				3					
5		2						8	
4								1	
6			8			1	7		
9	1			5					

		8				3		
			3	9	1			
	1		8		2		7	
2	5						3	1
				3				
8	3						5	6
	4		1		6		8	
			4	8	9			
		5				6		

7								
		6	7	5		2		9
		4		9				
4					2		9	
	8						2	
	5		8					3
				1		5		
1		3		4	8	6		
								1

Su Doku 數獨

						4		
			8	1				
8			6	3	9	7		
	1					7		4
	2		7		8		6	
7		6					9	
	8	9	4	2				3
				9	6			
		3						

			7	3		2		
	2			5			8	
7			4					
						6		5
6	3						4	7
1		8						
					9			3
	9			2			6	
		5		7	6			

8			7	3	2			1
1	9						2	8
		4	5		1	6		
7								4
		9	4		7	1		
2	4						3	6
9			1	2	8			7

挑戰度 ★

挑戰度 ★ ★

挑戰度 ★ ★ ★

挑戰度 ★ ★ ★ ★

解答

		6						4
	2			6				7
3		1			8			
		4			5		3	
		7					5	
	9		6				8	
			8			6		2
1				9			5	
5						9		

		8						
	7				6	5		
5		6			8	1		
3				7			1	
	4						9	
	1			5				2
		3	7			8		1
		9	8				7	
						4		

					4			9
4	6		8					3
		1		9				4
			6		2		7	
	2		5		3			
8				1		9		
1					7		4	2
3			9					

5						9		
			2					1
			1	3		5	2	
	2							7
		9	4		6	3		
4							1	
	5	4		6	9			
9					1			
		6						3

挑戰度★

挑戰度★★

挑戰度★★★

挑戰度★★★★

解答

	6		3				1	
3	5	6			2			
				8	9			
				5			7	
9			8			6		
8		9						
	3	7						
	6			1	4	2		
1			2		8			

Su Doku 數獨

					3			
4					3			
			2	6				9
5		8				6		
8	2						1	
		7				2		
	1						6	3
		4				5		8
1				8	2			
			9					4

挑戰度★

挑戰度★★

挑戰度★★★

挑戰度★★★★

解答

3		2			8			
9	5				6			
				3	1	4		
						2	3	
8								9
	6	7						
		6	5	7				
			1				8	5
			2			9		1

		1		4		2		
			7		3			
3		5				8		1
	2						8	
			6		9			
	9						5	
5		6				1		3
			5		1			
		8		6		4		

					6	5		
8	2	7						1
				2	7			
		8	6					
5	1						6	7
					1	2		
			7	9				
6						8	2	9
		4	5					

					2	5		
3		4	6	8				
1						6		
	5	1		4				
	7			6			4	
				1		7	8	
		7						9
				2	8	1		3
		8	7					

			3	6		7		
	8						2	
			9		7			1
				3		1		
	3	6				4	8	
		5		7				
7			2		9			
	5						6	
		2		4	6			

Su Doku 數獨

	4		1		8	2		
	5	7						
					2	6		
	4	6						
6	8					4		9
				7	5			
	1	3						
					7	3		
	9	5		1		6		

挑戰度 ★

挑戰度 ★ ★

挑戰度 ★ ★ ★

挑戰度 ★ ★ ★ ★

解答

8					7		5	
9		8	1					
6	5	2						
	4	6						
	3					2		
				8	7			
				4	8	9		
			5	6			3	
7		9				4		

		2		6				
		6			7			9
		7			8	4		
9				3				1
3			5		2			4
6				1				3
		5	3			8		
8			6			5		
				2		9		

挑戰度★

挑戰度★★

挑戰度★★

挑戰度★★★

挑戰度★★★★

解答

	1				8	4		7
9	5							
		8		1				
	8	2						
7			4		6			8
						6	2	
				5		7		
							8	2
5		3	2				1	

7	5			9			4	6
9		1				3		2
2			6		1			7
	8						2	
1			3		8			5
3		9				2		4
8	4			3			7	9

挑戰度 ★

挑戰度 ★ ★

挑戰度 ★ ★ ★

挑戰度 ★ ★ ★ ★

解答

			8	9			2	
		9			5			7
	5					3		
	9	3	5			1		
			1		7			
		1			6	8	4	
		8					6	
9			6			4		
	1			2	8			

	8		7	9				
					2		9	
		3			8	4	5	
		8						1
	9	6				3	7	
3						2		
	3	2	5			9		
	4		8					
				6	4		2	

挑戰度★

挑戰度★★

挑戰度★★★

挑戰度★★★★

解答

			4					2
		4		1	2			9
	7				8			
	2			9		1	7	
				8				
	6	1		5			4	
			9				5	
6			1	2		3		
1					3			

1				3	4			9
7	4							
				8		2		
	9		7	2		1	5	
	1	7		9	3		2	
		3		5				
							9	6
6			9	7				5

挑戰度★

挑戰度★★

挑戰度★★★

挑戰度★★★★

解答

	6						2	7
			5	1				
7			8					9
5	4			7				
			4		8			
				3			8	2
3					2			1
				6	3			
6	9						3	

			3	4				
2						4		7
	7				8			5
		3			1			2
		9		6		8		
7			2			3		
5			6				1	
1		2						9
				1	4			

挑戰度 ★

挑戰度 ★ ★

挑戰度 ★ ★ ★

挑戰度 ★ ★ ★ ★

解答

	8						2	
		1				6		
2				5				3
		6	5		1	2		
7			6		4			9
		4	7		9	3		
6				1				5
		7				9		
	4						3	

	1	9	2			5		
7				8		3		
	4		5					
3								
	2		1		7		8	
								1
					4		5	
		5		1				6
		2			6	7	9	

	9		5	6	8		2	
	5	6				7	9	
3			4		9			7
4			2		1			8
	7	4				5	1	
	2		1	3	4		7	

1								4
2	4	5				7		8
	3		5					
9					3	1		
			8		7			
		7	6					2
					9		4	
4		2				6	5	3
3								9

		1	4					
				7	8	6		1
				5		9		
	8						2	3
	1	3				5	6	
9	5						7	
		5		4				
3		9	1	8				
					7	3		

1								9
	6		8		7		5	
		7				2		
2	1			5			9	3
			4		8			
4	3			2			8	7
		1				9		
	5		6		9		4	
6								8

				8			2	
4					7	9		
8		3	4					
					5			1
9	4			1			5	2
5			3					
					9	7		3
		9	8					4
	3			6				

4						1		
		2	6			4		
6	7						9	2
	2				4			
	1		7		9		6	
			3				2	
1	3						7	9
		7			5	3		
		8						1

挑戰度 ★

挑戰度 ★ ★

挑戰度 ★ ★ ★

挑戰度 ★ ★ ★ ★

解答

		9						2
			3	1		8		
2		8	6					
	5			2				1
			4		8			
6				9			4	
					6	4		3
		7		8	5			
1						2		

Su Doku 數獨

					2	9		
		8		4			7	
		6		7			3	
4							5	
5	3	8			9	2	6	
1							9	
3		2		4				
7			5		6			
		5	7					

挑戰度★

挑戰度★★

挑戰度★★★

挑戰度★★★★

解答

	5			3				
		1	6			9		8
3	4		7		1			
					7			5
	9						8	
7			2					
			3		9		6	1
6		4			8	3		
				6			7	

8				4		1		3
			5			7		
1	3							
			2		6		8	
5								4
	2		4		7			
							3	1
		2			4			
6		4		7				5

		7	3			2		
3								1
8			6	2				
	7	3	4					5
5					8	4	9	
				6	7			4
2								6
		9			4	3		

	3					7	4	
							8	
			4	8	5	6	2	
2					9			
	6		1		4		3	
			8					9
	9	6	7	3	1			
	2							
	1	7					6	

挑戰度 ★

挑戰度 ★ ★

挑戰度 ★ ★ ★

挑戰度 ★ ★ ★ ★

解答

1								
		2	3				7	4
			2				8	5
6			8	7			5	
			9		6			
	9			2	4			3
5	8				2			
9	4				7	8		
								6

3			1					4
							9	
		2			9		3	
1			2			7		
		3				8		
		8			6			1
	1		4			2		
	5							
4					7			8

4	6				1			
		2		9	6			
	3						6	8
							3	7
			6		7			
5	1							
8	4						5	
			7	1		9		
			3				2	4

				5				
		9			6	8		
	5	7				2	4	
	8		9		4			
2				6				3
			3		8		1	
	4	8				3	5	
		1	4			7		
				9				

	3	6				7	4	
			6		5			
2								9
7		5				2		1
			2		9			
9		2				4		3
3								2
			9		8			
	7	1				9	5	

Su Doku 數獨

								8
		3	9	7				
6				3			2	
8			2				7	
	7	9				2	4	
	1				7			9
	6			5				4
				4	2	9		
5								

	4	6				8	9	
		7	9	5	3	2		
	7			3			5	
			4		7			
	9			2			8	
		2	7	4	1	5		
	5	1				4	3	

Su Doku 數獨

8								3
			7					
		2			4	1	8	9
		8						
7		9	6		1	8		2
						3		
6	5	1	3			7		
					2			
2								1

	5	6						
1			7			2		
				9	2			
	1	4		8				
8								9
				4		3	5	
			5	3				
		9			8			2
						1	6	

Su Doku 數獨

		7		9				
	8					1		2
6					2		4	
4								9
			3	4	6			
5								7
	5		9					3
3		1					2	
				6		8		

挑戰度★

挑戰度★★

挑戰度★★★

挑戰度★★★★★

解答

						3		
			9				7	
		9		5			8	1
4	1				6			
	6			7			2	
			2				5	4
1	4			3		2		
	8				2			
		5						

Su Doku 數獨

					6			
3					6			
				2	1			
8	6				7	3	2	
	2	4						
9								3
						6	7	
	9	3	1				5	2
			7	5				
			8					6

挑戰度 ★

挑戰度 ★ ★

挑戰度 ★ ★ ★

挑戰度 ★ ★ ★ ★

解 答

		5	4	3			1	
1					2			
7								9
	8						2	
3								6
	2						3	
2								8
			9					7
	4			8	1	5		

	1							8
6	3					4		
		5	7			6		
			6				3	
			2	3	9			
	5				1			
		8			4	3		
		2					9	5
9							2	

挑戰度★

挑戰度★★

挑戰度★★★

挑戰度★★★★

解答

2								
	9		8				5	6
		7	3				1	9
			4	3			8	
	4			5	9			
7	2				1	3		
1	8				5		7	
								5

Su Doku 數獨

3		5			1			4
		2			8			
			6				8	2
9	4							
		3				7		
							4	3
2	5			1				
			5			9		
1			4			3		7

挑戰度★

挑戰度★★

挑戰度★★★

挑戰度★★★★

解答

		4	8	7			3	
2	1				9			
		3						
	6		5					
4		1				9		5
					7		2	
						1		
			2				7	8
	5			8	6	4		

Su Doku 數獨

7	1							
2		9		5		6		
					8		9	
		6		3	2			
		8				4		
			1	8		9		
	3		7					
		4		1		7		8
							5	3

			6	7	3			
3								4
		7				9		
	1		7		2		8	
		4		9		6		
	8		1		6		9	
		5				3		
2								7
			4	2	9			

					5		9	
		6	1					3
	1	4	8	9				
9	6							
				2				
							7	2
				1	8	6	4	
7					9	2		
	2		3					

					9			
	3			1				6
	9		2	8		4		
	5	9			6			3
8			7			9	4	
		4		2	5		3	
2				7			5	
			8					

Su Doku 數獨

		5				4		
8								3
	3		8		2		9	
			3		8			
2		7		4		3		1
			7		9			
	4		6		5		2	
6								5
		9				1		

	1				8			6
								3
			7	5	4			
		2			4		8	
	4	6				7	9	
	5		9			1		
		5	3	6				
8								
9			8				5	

Su Doku 數獨

			6				5	
8		4				6		
	2			8			3	
			7		3			4
		6		5		1		
3			1		8			
	7			1			2	
		2				3		1
	9				7			

挑戰度★

挑戰度★★

挑戰度★★★

挑戰度★★★★★

解答

		2		9				
	8		6					1
			1			6	8	
7								
	5		2		6		4	
								8
	6	9		7				
5					9		3	
				3		7		

Su Doku 數獨

			9	1		4		6
5					6			
1		4		8				
7							5	
	1						8	
	2							3
				6		1		9
			5					2
4		1		7	3			

挑戰度★

挑戰度★★

挑戰度★★★

挑戰度★★★★

解答

				7				1
6	4				2			9
		8						
8		3	5					
		4		8		9		
					9	7		6
						3		
9			1				6	2
5				4				

Su Doku 數獨

				5	7		8	
3								
		2	9			4		
2			8		9	3		
4								7
		7	4		6			8
		6			2	7		
								5
	9		3	1				

挑戰度★

挑戰度★★

挑戰度★★★

挑戰度★★★★

解答

1

7	6	1	9	3	4	8	2	5
3	5	4	6	2	8	1	9	7
9	2	8	1	5	7	6	3	4
2	1	9	5	4	6	3	7	8
4	8	3	2	7	9	5	1	6
5	7	6	3	8	1	9	4	2
1	9	5	7	6	2	4	8	3
8	3	2	4	9	5	7	6	1
6	4	7	8	1	3	2	5	9

2

1	4	9	8	3	6	7	5	2
5	7	6	2	4	1	9	3	8
2	3	8	5	7	9	1	6	4
7	2	4	3	6	8	5	9	1
6	8	3	9	1	5	4	2	7
9	5	1	4	2	7	3	8	6
3	6	2	7	9	4	8	1	5
4	1	5	6	8	3	2	7	9
8	9	7	1	5	2	6	4	3

3

8	3	9	6	5	7	2	1	4
6	7	2	9	4	1	5	8	3
1	5	4	8	3	2	9	6	7
5	4	1	2	8	3	7	9	6
2	8	7	4	9	6	3	5	1
9	6	3	7	1	5	4	2	8
7	1	8	3	2	9	6	4	5
3	2	5	1	6	4	8	7	9
4	9	6	5	7	8	1	3	2

4

3	8	5	7	6	4	2	1	9
7	9	4	5	1	2	6	8	3
2	1	6	3	9	8	7	5	4
5	7	3	4	8	9	1	2	6
9	4	1	2	7	6	5	3	8
8	6	2	1	5	3	9	4	7
6	3	8	9	2	5	4	7	1
1	5	9	8	4	7	3	6	2
4	2	7	6	3	1	8	9	5

5

4	8	3	2	7	1	6	9	5
9	7	6	4	8	5	3	2	1
5	2	1	3	9	6	4	7	8
2	9	4	6	5	8	1	3	7
1	3	8	9	2	7	5	6	4
6	5	7	1	3	4	9	8	2
8	4	2	5	6	3	7	1	9
3	1	9	7	4	2	8	5	6
7	6	5	8	1	9	2	4	3

6

7	1	2	6	8	3	4	9	5
6	9	3	5	7	4	2	1	8
8	4	5	2	9	1	3	7	6
4	6	9	8	1	7	5	2	3
5	2	7	4	3	6	1	8	9
3	8	1	9	2	5	6	4	7
9	5	4	7	6	2	8	3	1
1	7	6	3	4	8	9	5	2
2	3	8	1	5	9	7	6	4

7

3	4	7	2	5	1	6	9	8
6	8	5	4	3	9	2	7	1
1	2	9	7	8	6	4	3	5
8	3	6	9	7	5	1	2	4
9	7	1	8	2	4	3	5	6
4	5	2	6	1	3	9	8	7
7	1	3	5	6	2	8	4	9
2	9	8	1	4	7	5	6	3
5	6	4	3	9	8	7	1	2

8

4	8	9	3	5	1	6	2	7
5	7	6	4	2	8	1	3	9
3	1	2	7	6	9	5	8	4
8	9	3	2	7	6	4	5	1
7	6	4	5	1	3	8	9	2
2	5	1	8	9	4	3	7	6
6	3	5	9	4	7	2	1	8
9	4	8	1	3	2	7	6	5
1	2	7	6	8	5	9	4	3

9

4	6	7	2	3	8	9	5	1
2	1	3	5	9	7	4	8	6
5	8	9	1	6	4	2	7	3
8	4	2	9	1	6	7	3	5
6	3	1	4	7	5	8	2	9
7	9	5	3	8	2	1	6	4
3	5	4	8	2	9	6	1	7
1	7	8	6	4	3	5	9	2
9	2	6	7	5	1	3	4	8

10

8	7	2	1	9	3	4	6	5
6	5	1	2	4	8	3	7	9
3	4	9	6	5	7	2	8	1
5	2	6	3	1	4	7	9	8
4	8	7	9	6	5	1	3	2
9	1	3	7	8	2	6	5	4
2	9	8	4	7	6	5	1	3
7	3	5	8	2	1	9	4	6
1	6	4	5	3	9	8	2	7

11

2	9	7	5	1	3	4	6	8
3	8	1	4	2	6	9	5	7
6	5	4	9	8	7	1	2	3
9	6	8	2	5	1	7	3	4
1	4	3	6	7	8	5	9	2
5	7	2	3	9	4	8	1	6
8	3	6	1	4	5	2	7	9
7	2	5	8	3	9	6	4	1
4	1	9	7	6	2	3	8	5

12

5	3	1	4	9	8	2	7	6
4	7	9	1	6	2	3	5	8
2	6	8	7	5	3	4	1	9
3	5	7	6	1	4	8	9	2
6	8	2	5	3	9	7	4	1
1	9	4	2	8	7	6	3	5
8	2	3	9	4	5	1	6	7
7	1	5	3	2	6	9	8	4
9	4	6	8	7	1	5	2	3

13

1	5	7	4	6	9	3	2	8
9	8	6	1	2	3	7	5	4
4	2	3	5	8	7	1	9	6
3	9	2	8	5	1	4	6	7
7	6	8	2	9	4	5	3	1
5	1	4	7	3	6	9	8	2
2	7	5	9	1	8	6	4	3
6	4	9	3	7	2	8	1	5
8	3	1	6	4	5	2	7	9

14

3	1	8	6	2	7	9	4	5
9	7	6	8	5	4	2	3	1
5	2	4	1	9	3	8	6	7
4	9	2	3	1	5	6	7	8
6	5	3	7	8	2	1	9	4
1	8	7	9	4	6	5	2	3
7	3	5	2	6	8	4	1	9
2	4	9	5	7	1	3	8	6
8	6	1	4	3	9	7	5	2

15

2	6	1	7	3	9	8	5	4
3	5	9	1	4	8	7	2	6
7	4	8	5	6	2	3	1	9
9	8	3	6	5	7	2	4	1
1	7	6	3	2	4	9	8	5
4	2	5	8	9	1	6	7	3
8	1	4	9	7	6	5	3	2
6	3	2	4	8	5	1	9	7
5	9	7	2	1	3	4	6	8

16

1	6	5	9	4	8	3	7	2
2	8	3	1	6	7	9	4	5
9	4	7	3	2	5	6	8	1
8	1	6	7	5	3	2	9	4
5	3	9	4	1	2	7	6	8
7	2	4	6	8	9	1	5	3
6	7	2	8	3	4	5	1	9
3	9	8	5	7	1	4	2	6
4	5	1	2	9	6	8	3	7

17

4	2	7	9	8	3	5	6	1
9	5	1	7	6	2	3	8	4
6	3	8	4	5	1	2	9	7
8	7	4	2	3	9	1	5	6
5	6	2	8	1	7	4	3	9
3	1	9	5	4	6	7	2	8
1	9	6	3	2	4	8	7	5
2	4	5	6	7	8	9	1	3
7	8	3	1	9	5	6	4	2

18

9	4	5	2	7	8	1	6	3
7	8	1	6	3	5	2	4	9
2	6	3	4	9	1	7	8	5
1	3	6	8	5	9	4	7	2
4	2	7	1	6	3	5	9	8
8	5	9	7	2	4	6	3	1
6	1	2	9	8	7	3	5	4
5	7	8	3	4	2	9	1	6
3	9	4	5	1	6	8	2	7

19

1	3	6	4	8	7	2	5	9
8	7	5	2	3	9	1	4	6
9	4	2	6	1	5	8	3	7
6	9	3	5	7	2	4	1	8
5	8	4	9	6	1	3	7	2
2	1	7	3	4	8	6	9	5
4	6	8	7	5	3	9	2	1
3	5	9	1	2	6	7	8	4
7	2	1	8	9	4	5	6	3

20

4	7	3	1	6	8	5	2	9
1	2	9	3	5	4	8	7	6
8	5	6	9	2	7	1	4	3
2	9	8	6	4	1	7	3	5
3	1	7	5	8	2	9	6	4
6	4	5	7	3	9	2	8	1
9	6	4	8	7	5	3	1	2
7	3	1	2	9	6	4	5	8
5	8	2	4	1	3	6	9	7

21

6	5	2	8	4	1	3	9	7
7	3	1	9	2	6	8	5	4
8	9	4	5	3	7	2	6	1
5	7	8	3	9	2	1	4	6
4	2	3	1	6	5	9	7	8
9	1	6	7	8	4	5	2	3
1	6	7	2	5	3	4	8	9
3	8	5	4	7	9	6	1	2
2	4	9	6	1	8	7	3	5

22

6	5	3	4	8	2	7	9	1
7	1	2	3	6	9	5	4	8
8	9	4	7	5	1	6	2	3
9	4	8	5	1	7	3	6	2
1	2	5	6	3	4	8	7	9
3	6	7	2	9	8	4	1	5
4	3	9	1	7	5	2	8	6
5	7	1	8	2	6	9	3	4
2	8	6	9	4	3	1	5	7

23

7	1	9	2	8	3	4	6	5
3	8	4	1	6	5	7	2	9
2	5	6	4	9	7	3	8	1
4	7	8	3	1	2	5	9	6
6	2	5	8	7	9	1	4	3
9	3	1	5	4	6	2	7	8
1	4	3	6	2	8	9	5	7
8	9	2	7	5	1	6	3	4
5	6	7	9	3	4	8	1	2

24

5	2	4	8	6	1	3	7	9
1	7	3	4	2	9	8	6	5
6	9	8	7	3	5	1	4	2
7	5	1	2	4	3	9	8	6
9	3	6	1	5	8	7	2	4
4	8	2	9	7	6	5	3	1
2	4	5	3	1	7	6	9	8
3	6	9	5	8	4	2	1	7
8	1	7	6	9	2	4	5	3

25

4	8	1	3	6	9	7	2	5
7	9	2	5	1	8	4	3	6
5	6	3	2	7	4	9	1	8
1	4	5	6	9	3	8	7	2
3	2	8	1	5	7	6	9	4
9	7	6	4	8	2	1	5	3
6	3	9	7	4	5	2	8	1
2	1	7	8	3	6	5	4	9
8	5	4	9	2	1	3	6	7

26

1	7	8	6	5	9	4	3	2
3	9	6	4	8	2	5	7	1
5	2	4	3	7	1	9	8	6
7	4	3	2	9	6	8	1	5
6	8	2	7	1	5	3	9	4
9	1	5	8	3	4	2	6	7
4	5	9	1	6	3	7	2	8
8	3	1	5	2	7	6	4	9
2	6	7	9	4	8	1	5	3

27

1	5	4	9	3	8	6	7	2
8	7	2	4	5	6	9	1	3
6	9	3	1	2	7	8	5	4
9	1	8	5	7	2	4	3	6
3	4	7	8	6	1	2	9	5
5	2	6	3	9	4	1	8	7
7	3	1	6	4	9	5	2	8
2	6	9	7	8	5	3	4	1
4	8	5	2	1	3	7	6	9

28

7	6	5	3	1	9	2	8	4
4	2	8	7	5	6	9	3	1
9	3	1	8	4	2	5	7	6
6	5	9	2	3	7	1	4	8
1	8	7	4	9	5	6	2	3
3	4	2	6	8	1	7	5	9
2	1	4	9	7	3	8	6	5
8	9	6	5	2	4	3	1	7
5	7	3	1	6	8	4	9	2

29

9	3	4	8	5	1	7	6	2
8	6	2	4	7	9	3	1	5
1	7	5	3	2	6	8	9	4
7	8	6	1	9	2	5	4	3
4	5	9	7	6	3	1	2	8
3	2	1	5	4	8	6	7	9
2	4	3	6	1	5	9	8	7
5	1	7	9	8	4	2	3	6
6	9	8	2	3	7	4	5	1

30

6	4	5	9	1	8	7	2	3
7	8	2	5	4	3	9	6	1
9	3	1	7	2	6	8	5	4
8	6	7	4	5	2	1	3	9
1	5	9	3	8	7	6	4	2
4	2	3	6	9	1	5	7	8
2	1	4	8	6	5	3	9	7
3	9	6	1	7	4	2	8	5
5	7	8	2	3	9	4	1	6

31

9	1	5	7	3	8	2	4	6
4	6	8	2	1	9	3	7	5
3	7	2	4	6	5	9	1	8
2	4	3	8	9	6	1	5	7
7	8	9	1	5	4	6	2	3
1	5	6	3	7	2	8	9	4
5	9	7	6	8	1	4	3	2
8	3	4	9	2	7	5	6	1
6	2	1	5	4	3	7	8	9

32

6	8	2	7	9	1	5	3	4
4	7	3	8	6	5	1	2	9
1	5	9	3	4	2	8	6	7
3	4	7	6	1	8	2	9	5
5	9	8	4	2	7	6	1	3
2	6	1	5	3	9	4	7	8
8	3	5	2	7	6	9	4	1
7	1	6	9	8	4	3	5	2
9	2	4	1	5	3	7	8	6

33

7	5	2	1	8	3	9	4	6
8	9	3	4	2	6	1	5	7
1	4	6	9	5	7	3	2	8
5	7	8	2	6	9	4	1	3
4	3	9	8	1	5	7	6	2
6	2	1	7	3	4	5	8	9
3	6	7	5	4	8	2	9	1
2	8	5	3	9	1	6	7	4
9	1	4	6	7	2	8	3	5

34

4	1	5	6	2	7	8	9	3
6	7	3	5	9	8	4	2	1
8	2	9	3	1	4	6	7	5
3	9	6	8	7	5	2	1	4
5	4	2	1	3	6	7	8	9
7	8	1	2	4	9	3	5	6
1	3	8	9	6	2	5	4	7
9	5	7	4	8	3	1	6	2
2	6	4	7	5	1	9	3	8

35

3	9	5	2	1	6	7	4	8
8	4	7	9	3	5	1	6	2
1	6	2	8	4	7	9	3	5
4	3	9	1	5	8	2	7	6
6	2	8	3	7	9	4	5	1
7	5	1	6	2	4	3	8	9
9	7	3	5	6	2	8	1	4
5	8	4	7	9	1	6	2	3
2	1	6	4	8	3	5	9	7

36

4	8	5	7	1	3	6	2	9
7	3	1	2	6	9	5	4	8
6	9	2	5	4	8	1	7	3
8	7	6	9	5	1	2	3	4
5	2	9	3	8	4	7	1	6
3	1	4	6	2	7	8	9	5
2	6	7	4	9	5	3	8	1
1	4	3	8	7	6	9	5	2
9	5	8	1	3	2	4	6	7

37

3	4	6	8	9	7	5	1	2
8	5	2	3	4	1	9	7	6
9	1	7	6	2	5	4	8	3
6	7	9	1	3	8	2	5	4
1	8	4	9	5	2	3	6	7
5	2	3	4	7	6	1	9	8
2	9	8	7	1	4	6	3	5
7	3	5	2	6	9	8	4	1
4	6	1	5	8	3	7	2	9

38

9	2	1	4	7	3	5	8	6
7	8	4	1	5	6	2	9	3
6	3	5	2	9	8	1	7	4
4	5	6	8	3	9	7	2	1
3	7	8	6	1	2	9	4	5
2	1	9	5	4	7	6	3	8
5	4	7	3	2	1	8	6	9
8	9	3	7	6	5	4	1	2
1	6	2	9	8	4	3	5	7

39

9	1	6	8	5	4	2	3	7
5	4	2	1	7	3	6	9	8
8	7	3	6	2	9	1	4	5
7	9	8	3	6	2	4	5	1
1	2	4	9	8	5	7	6	3
3	6	5	7	4	1	9	8	2
6	3	9	2	1	8	5	7	4
4	8	1	5	9	7	3	2	6
2	5	7	4	3	6	8	1	9

40

8	7	3	5	4	1	2	6	9
5	9	2	6	3	7	4	8	1
1	4	6	9	2	8	7	5	3
9	8	4	3	6	2	5	1	7
6	3	7	4	1	5	9	2	8
2	1	5	7	8	9	3	4	6
3	6	8	2	7	4	1	9	5
7	2	9	1	5	6	8	3	4
4	5	1	8	9	3	6	7	2

41

1	4	8	7	3	5	6	9	2
6	5	3	9	4	2	1	8	7
7	9	2	6	1	8	3	4	5
4	7	9	8	5	3	2	1	6
3	6	5	2	9	1	8	7	4
2	8	1	4	7	6	9	5	3
9	1	6	5	2	7	4	3	8
8	3	7	1	6	4	5	2	9
5	2	4	3	8	9	7	6	1

42

3	6	2	1	8	7	9	5	4
8	9	1	3	4	5	2	6	7
5	4	7	9	2	6	8	3	1
4	5	9	8	1	2	6	7	3
2	8	3	6	7	4	5	1	9
1	7	6	5	3	9	4	8	2
7	3	4	2	5	8	1	9	6
9	1	8	4	6	3	7	2	5
6	2	5	7	9	1	3	4	8

43

1	8	5	9	7	4	3	2	6
4	9	2	5	6	3	8	1	7
6	3	7	8	2	1	9	4	5
5	6	9	4	1	8	2	7	3
8	7	1	6	3	2	4	5	9
2	4	3	7	5	9	6	8	1
7	2	8	1	9	6	5	3	4
9	1	4	3	8	5	7	6	2
3	5	6	2	4	7	1	9	8

44

9	2	3	6	1	7	8	4	5
4	1	7	3	8	5	9	2	6
5	8	6	4	9	2	1	7	3
8	4	1	9	5	6	2	3	7
6	7	9	8	2	3	4	5	1
3	5	2	1	7	4	6	8	9
2	9	5	7	6	8	3	1	4
7	6	4	2	3	1	5	9	8
1	3	8	5	4	9	7	6	2

45

1	6	4	9	7	2	3	8	5
3	7	8	1	6	5	2	4	9
5	2	9	3	4	8	7	6	1
7	8	3	2	1	6	5	9	4
4	5	6	7	8	9	1	3	2
2	9	1	5	3	4	6	7	8
8	1	2	6	9	3	4	5	7
6	4	7	8	5	1	9	2	3
9	3	5	4	2	7	8	1	6

46

3	6	1	7	8	4	2	5	9
8	2	9	1	5	6	3	7	4
5	4	7	3	2	9	6	8	1
9	5	4	6	1	3	7	2	8
2	8	6	9	7	5	1	4	3
7	1	3	8	4	2	5	9	6
1	9	8	2	6	7	4	3	5
6	7	5	4	3	8	9	1	2
4	3	2	5	9	1	8	6	7

47

9	2	7	3	4	6	8	1	5
3	4	6	8	1	5	9	2	7
8	5	1	9	7	2	6	3	4
1	3	2	7	8	4	5	9	6
6	7	9	1	5	3	2	4	8
4	8	5	2	6	9	1	7	3
2	1	8	5	3	7	4	6	9
5	6	3	4	9	1	7	8	2
7	9	4	6	2	8	3	5	1

48

2	3	4	9	7	6	1	5	8
6	1	5	3	8	2	4	9	7
7	9	8	1	4	5	6	2	3
4	5	3	8	6	7	9	1	2
9	7	2	4	5	1	3	8	6
1	8	6	2	9	3	5	7	4
5	6	1	7	3	8	2	4	9
8	2	9	6	1	4	7	3	5
3	4	7	5	2	9	8	6	1

49

8	1	7	5	4	2	9	3	6
2	3	9	7	8	6	4	1	5
5	4	6	9	1	3	8	2	7
1	6	2	8	5	4	3	7	9
9	5	8	1	3	7	6	4	2
4	7	3	2	6	9	1	5	8
3	8	4	6	7	5	2	9	1
7	9	1	4	2	8	5	6	3
6	2	5	3	9	1	7	8	4

50

2	3	6	9	8	7	5	1	4
7	9	5	2	1	4	6	3	8
1	8	4	6	3	5	2	9	7
9	5	3	8	4	6	7	2	1
6	1	7	3	9	2	8	4	5
4	2	8	5	7	1	9	6	3
8	4	1	7	6	9	3	5	2
5	7	9	4	2	3	1	8	6
3	6	2	1	5	8	4	7	9

51

6	7	9	4	2	1	5	8	3
4	5	8	7	9	3	1	2	6
2	1	3	8	6	5	4	7	9
7	9	4	1	3	2	6	5	8
8	3	1	6	5	7	2	9	4
5	6	2	9	4	8	3	1	7
3	2	7	5	8	6	9	4	1
9	8	6	2	1	4	7	3	5
1	4	5	3	7	9	8	6	2

52

8	2	4	5	7	9	6	3	1
3	9	1	2	8	6	7	4	5
6	5	7	1	3	4	2	9	8
7	1	9	4	2	8	3	5	6
2	8	3	7	6	5	9	1	4
4	6	5	9	1	3	8	7	2
5	3	8	6	9	1	4	2	7
1	7	6	3	4	2	5	8	9
9	4	2	8	5	7	1	6	3

53

1	9	3	5	2	6	7	8	4
6	8	5	4	7	9	3	1	2
2	7	4	8	1	3	6	5	9
8	1	6	9	5	7	2	4	3
9	3	7	2	4	8	1	6	5
4	5	2	6	3	1	9	7	8
3	2	1	7	8	4	5	9	6
5	4	9	1	6	2	8	3	7
7	6	8	3	9	5	4	2	1

54

1	7	4	3	9	5	2	8	6
9	2	3	1	8	6	4	5	7
6	5	8	7	4	2	9	3	1
7	4	6	5	3	8	1	2	9
5	1	9	6	2	4	3	7	8
3	8	2	9	7	1	6	4	5
8	3	1	4	6	7	5	9	2
4	6	7	2	5	9	8	1	3
2	9	5	8	1	3	7	6	4

55

9	4	8	6	5	3	7	1	2
5	2	1	8	9	7	6	3	4
6	7	3	4	2	1	5	8	9
2	9	6	7	3	5	1	4	8
3	8	4	9	1	6	2	7	5
1	5	7	2	8	4	9	6	3
7	6	9	3	4	2	8	5	1
4	1	2	5	6	8	3	9	7
8	3	5	1	7	9	4	2	6

56

6	8	9	3	2	7	4	5	1
7	4	2	9	5	1	8	3	6
1	3	5	4	6	8	2	7	9
3	1	6	2	7	4	9	8	5
8	9	7	1	3	5	6	4	2
5	2	4	8	9	6	7	1	3
9	5	8	7	1	2	3	6	4
2	7	1	6	4	3	5	9	8
4	6	3	5	8	9	1	2	7

57

5	3	4	7	8	6	9	2	1
6	9	1	4	2	3	5	8	7
8	7	2	1	9	5	3	4	6
9	6	3	2	4	7	8	1	5
4	5	8	9	6	1	7	3	2
2	1	7	3	5	8	6	9	4
3	2	6	5	1	9	4	7	8
1	8	9	6	7	4	2	5	3
7	4	5	8	3	2	1	6	9

58

2	4	7	9	5	8	6	3	1
3	1	5	6	7	4	2	8	9
6	8	9	1	3	2	7	5	4
1	3	4	5	6	9	8	7	2
9	7	8	4	2	3	5	1	6
5	6	2	8	1	7	9	4	3
4	2	6	7	8	1	3	9	5
8	5	1	3	9	6	4	2	7
7	9	3	2	4	5	1	6	8

59

9	5	2	1	8	7	6	4	3
8	4	3	6	2	5	1	7	9
7	6	1	9	4	3	2	8	5
6	2	7	3	1	8	9	5	4
3	8	4	2	5	9	7	6	1
1	9	5	4	7	6	8	3	2
5	1	8	7	3	2	4	9	6
4	7	6	5	9	1	3	2	8
2	3	9	8	6	4	5	1	7

60

4	8	5	7	9	1	3	2	6
7	2	3	4	5	6	1	8	9
9	1	6	3	8	2	5	7	4
3	9	4	1	7	5	8	6	2
5	6	2	9	3	8	4	1	7
8	7	1	6	2	4	9	5	3
2	5	7	8	4	9	6	3	1
1	3	9	5	6	7	2	4	8
6	4	8	2	1	3	7	9	5

61

5	9	8	1	7	4	2	6	3
7	6	4	9	3	2	1	8	5
3	1	2	5	8	6	4	9	7
6	7	9	4	2	8	5	3	1
8	3	5	6	1	7	9	4	2
2	4	1	3	9	5	8	7	6
4	8	6	2	5	3	7	1	9
9	2	3	7	4	1	6	5	8
1	5	7	8	6	9	3	2	4

62

3	5	8	7	9	2	1	4	6
9	7	1	4	3	6	2	8	5
2	6	4	1	5	8	3	7	9
7	2	6	8	1	5	9	3	4
5	4	3	6	7	9	8	2	1
1	8	9	3	2	4	6	5	7
8	1	2	9	4	7	5	6	3
6	9	7	5	8	3	4	1	2
4	3	5	2	6	1	7	9	8

63

3	4	8	7	9	2	6	5	1
1	9	2	6	4	5	8	3	7
6	5	7	1	8	3	2	9	4
4	7	9	8	3	1	5	6	2
2	1	3	4	5	6	7	8	9
5	8	6	2	7	9	4	1	3
8	6	1	3	2	4	9	7	5
9	3	4	5	6	7	1	2	8
7	2	5	9	1	8	3	4	6

64

5	1	7	2	3	8	6	4	9
2	6	4	7	1	9	3	5	8
3	8	9	4	5	6	1	7	2
9	3	2	5	4	1	8	6	7
1	7	5	8	6	2	4	9	3
6	4	8	3	9	7	2	1	5
7	9	1	6	2	3	5	8	4
4	2	6	9	8	5	7	3	1
8	5	3	1	7	4	9	2	6

65

5	6	7	4	1	8	2	3	9
3	8	4	5	9	2	1	7	6
9	1	2	3	6	7	8	5	4
2	9	8	6	3	5	7	4	1
6	4	1	7	2	9	3	8	5
7	5	3	8	4	1	9	6	2
8	3	9	1	5	6	4	2	7
1	7	6	2	8	4	5	9	3
4	2	5	9	7	3	6	1	8

66

3	1	9	7	6	4	8	5	2
5	6	4	8	3	2	7	1	9
8	2	7	5	1	9	3	4	6
2	8	1	6	7	3	4	9	5
9	3	5	2	4	1	6	8	7
7	4	6	9	5	8	2	3	1
4	7	3	1	9	6	5	2	8
6	9	2	3	8	5	1	7	4
1	5	8	4	2	7	9	6	3

67

7	3	9	5	2	1	8	6	4
4	6	2	8	7	9	1	5	3
1	5	8	3	6	4	9	7	2
5	1	4	6	8	2	7	3	9
6	8	7	9	4	3	5	2	1
2	9	3	7	1	5	4	8	6
9	2	6	1	5	7	3	4	8
8	7	1	4	3	6	2	9	5
3	4	5	2	9	8	6	1	7

68

9	3	4	7	2	8	1	6	5
2	1	5	6	3	9	8	4	7
7	6	8	5	4	1	9	3	2
1	7	6	3	9	2	4	5	8
3	5	9	8	7	4	2	1	6
8	4	2	1	6	5	3	7	9
4	9	7	2	5	3	6	8	1
5	2	1	4	8	6	7	9	3
6	8	3	9	1	7	5	2	4

69

3	5	2	7	4	8	6	1	9
9	1	8	3	2	6	7	4	5
6	7	4	5	9	1	3	2	8
1	2	6	8	5	9	4	3	7
5	9	7	1	3	4	8	6	2
8	4	3	2	6	7	9	5	1
7	3	1	4	8	5	2	9	6
2	6	5	9	7	3	1	8	4
4	8	9	6	1	2	5	7	3

70

7	9	5	4	3	8	1	6	2
8	1	2	5	9	6	7	3	4
6	4	3	2	1	7	8	9	5
3	5	8	6	2	4	9	1	7
9	6	7	8	5	1	4	2	3
4	2	1	9	7	3	5	8	6
2	3	9	7	8	5	6	4	1
5	8	6	1	4	2	3	7	9
1	7	4	3	6	9	2	5	8

71

9	6	3	1	5	7	4	2	8
4	1	7	2	9	8	5	6	3
8	5	2	4	3	6	1	9	7
2	9	1	7	8	3	6	5	4
6	3	5	9	2	4	8	7	1
7	4	8	5	6	1	2	3	9
1	7	9	6	4	5	3	8	2
3	2	6	8	1	9	7	4	5
5	8	4	3	7	2	9	1	6

72

8	6	3	4	1	9	7	5	2
2	9	5	7	3	6	1	4	8
1	4	7	8	2	5	3	6	9
3	1	9	5	7	2	4	8	6
4	5	6	3	9	8	2	7	1
7	8	2	1	6	4	5	9	3
6	7	1	9	4	3	8	2	5
9	3	8	2	5	7	6	1	4
5	2	4	6	8	1	9	3	7

挑戰度★

挑戰度★★

挑戰度★★★

挑戰度★★★★

解答

73

1	2	4	3	6	7	9	5	8
5	8	6	1	2	9	7	4	3
7	9	3	8	4	5	1	2	6
8	5	9	2	7	6	3	1	4
3	6	1	5	8	4	2	7	9
4	7	2	9	3	1	8	6	5
6	3	5	7	1	8	4	9	2
2	4	7	6	9	3	5	8	1
9	1	8	4	5	2	6	3	7

74

2	6	5	9	4	3	1	8	7
8	3	7	6	1	2	4	9	5
1	4	9	8	5	7	2	6	3
3	9	4	1	6	5	8	7	2
7	5	8	4	2	9	6	3	1
6	2	1	3	7	8	5	4	9
5	8	6	7	3	1	9	2	4
9	7	2	5	8	4	3	1	6
4	1	3	2	9	6	7	5	8

75

4	6	2	1	3	7	8	9	5
5	3	1	4	8	9	7	6	2
8	7	9	6	5	2	1	3	4
1	9	7	3	4	8	5	2	6
3	2	5	9	7	6	4	8	1
6	8	4	5	2	1	9	7	3
9	1	8	2	6	5	3	4	7
7	4	6	8	1	3	2	5	9
2	5	3	7	9	4	6	1	8

76

4	8	5	6	7	2	1	3	9
6	9	1	8	4	3	2	5	7
2	3	7	9	1	5	6	8	4
1	4	9	5	6	7	8	2	3
3	7	8	1	2	4	5	9	6
5	6	2	3	9	8	4	7	1
8	1	4	2	3	9	7	6	5
9	5	6	7	8	1	3	4	2
7	2	3	4	5	6	9	1	8

77

6	4	2	5	9	7	1	8	3
8	3	1	2	4	6	7	9	5
7	9	5	8	3	1	4	2	6
5	6	8	7	2	4	9	3	1
9	7	4	6	1	3	8	5	2
2	1	3	9	8	5	6	4	7
4	2	6	3	7	9	5	1	8
3	5	9	1	6	8	2	7	4
1	8	7	4	5	2	3	6	9

78

8	5	2	1	7	6	3	4	9
3	6	9	2	5	4	1	8	7
1	4	7	8	9	3	6	2	5
2	1	3	4	8	9	7	5	6
9	7	4	3	6	5	2	1	8
6	8	5	7	2	1	4	9	3
4	3	6	9	1	8	5	7	2
5	2	8	6	4	7	9	3	1
7	9	1	5	3	2	8	6	4

79

5	6	1	2	3	4	9	8	7
3	8	4	1	9	7	5	6	2
7	9	2	8	5	6	3	1	4
2	5	3	9	6	1	4	7	8
8	7	6	5	4	3	1	2	9
4	1	9	7	2	8	6	5	3
1	4	7	3	8	5	2	9	6
6	2	8	4	1	9	7	3	5
9	3	5	6	7	2	8	4	1

80

7	6	3	9	1	2	8	5	4
8	9	4	3	6	5	2	7	1
2	1	5	8	7	4	3	6	9
4	3	2	6	8	1	7	9	5
1	5	9	2	4	7	6	8	3
6	8	7	5	3	9	4	1	2
9	2	8	4	5	6	1	3	7
3	4	1	7	9	8	5	2	6
5	7	6	1	2	3	9	4	8

81

1	8	5	7	2	6	4	3	9
3	7	4	8	9	5	6	2	1
2	6	9	1	3	4	5	8	7
8	4	1	9	6	7	2	5	3
5	2	3	4	8	1	9	7	6
7	9	6	2	5	3	8	1	4
4	3	2	5	1	9	7	6	8
9	1	8	6	7	2	3	4	5
6	5	7	3	4	8	1	9	2

82

9	3	2	8	5	1	4	7	6
5	1	8	4	7	6	9	3	2
6	7	4	2	9	3	5	1	8
8	5	9	3	1	4	2	6	7
3	6	7	9	2	5	1	8	4
4	2	1	6	8	7	3	5	9
7	8	3	5	4	2	6	9	1
2	9	5	1	6	8	7	4	3
1	4	6	7	3	9	8	2	5

83

1	6	7	2	3	8	5	9	4
3	4	5	9	7	1	6	2	8
2	9	8	6	4	5	7	3	1
6	1	2	4	9	7	8	5	3
9	5	3	8	1	6	2	4	7
7	8	4	3	5	2	1	6	9
5	3	6	1	8	4	9	7	2
4	2	1	7	6	9	3	8	5
8	7	9	5	2	3	4	1	6

84

4	6	8	1	7	2	9	3	5
1	9	3	6	8	5	4	7	2
7	5	2	9	4	3	8	6	1
3	7	6	5	9	4	2	1	8
2	1	5	8	3	7	6	9	4
8	4	9	2	6	1	3	5	7
6	2	7	4	5	9	1	8	3
9	3	1	7	2	8	5	4	6
5	8	4	3	1	6	7	2	9

85

5	3	6	4	2	7	1	9	8
1	2	4	8	6	9	5	3	7
7	8	9	3	5	1	2	6	4
4	5	8	2	1	6	3	7	9
9	6	7	5	4	3	8	2	1
2	1	3	9	7	8	6	4	5
8	9	5	6	3	4	7	1	2
6	7	2	1	9	5	4	8	3
3	4	1	7	8	2	9	5	6

86

8	7	4	9	3	5	6	2	1
1	3	5	6	8	2	9	7	4
6	9	2	1	4	7	8	3	5
2	1	6	7	5	4	3	8	9
3	4	9	8	6	1	2	5	7
7	5	8	2	9	3	4	1	6
4	6	7	5	2	8	1	9	3
5	8	3	4	1	9	7	6	2
9	2	1	3	7	6	5	4	8

87

6	8	5	4	9	3	2	7	1
3	4	9	7	1	2	8	6	5
2	7	1	8	6	5	3	4	9
9	2	6	5	4	1	7	8	3
4	1	7	9	3	8	5	2	6
8	5	3	2	7	6	9	1	4
7	6	8	1	5	9	4	3	2
5	3	4	6	2	7	1	9	8
1	9	2	3	8	4	6	5	7

88

3	2	4	9	6	7	5	1	8
5	8	9	2	4	1	3	7	6
7	1	6	8	5	3	9	4	2
2	5	7	4	9	6	8	3	1
1	4	8	5	3	2	7	6	9
6	9	3	1	7	8	2	5	4
9	6	2	7	1	5	4	8	3
8	7	1	3	2	4	6	9	5
4	3	5	6	8	9	1	2	7

挑戰度 ★

挑戰度 ★ ★

挑戰度 ★ ★ ★

挑戰度 ★ ★ ★ ★

解答

89

5	9	8	3	1	6	2	7	4
3	7	6	5	2	4	8	9	1
2	1	4	7	9	8	6	3	5
9	5	3	1	4	2	7	6	8
4	6	2	9	8	7	1	5	3
7	8	1	6	5	3	9	4	2
6	3	5	2	7	1	4	8	9
8	2	7	4	3	9	5	1	6
1	4	9	8	6	5	3	2	7

90

3	5	9	2	4	8	7	1	6
8	1	6	7	3	9	4	5	2
2	7	4	1	5	6	8	9	3
4	3	1	8	7	2	5	6	9
5	8	2	6	9	4	3	7	1
6	9	7	5	1	3	2	8	4
9	6	3	4	8	5	1	2	7
1	2	8	3	6	7	9	4	5
7	4	5	9	2	1	6	3	8

91

4	3	7	8	6	5	1	9	2
5	1	8	3	9	2	7	4	6
2	6	9	7	4	1	8	3	5
6	8	1	5	7	4	3	2	9
9	7	4	2	8	3	5	6	1
3	5	2	6	1	9	4	7	8
1	2	3	9	5	7	6	8	4
8	9	5	4	3	6	2	1	7
7	4	6	1	2	8	9	5	3

92

3	9	4	2	6	5	8	1	7
6	8	5	7	4	1	3	2	9
7	2	1	3	8	9	4	5	6
2	4	7	6	5	8	9	3	1
8	3	9	4	1	2	7	6	5
1	5	6	9	7	3	2	4	8
5	7	8	1	3	4	6	9	2
4	1	2	8	9	6	5	7	3
9	6	3	5	2	7	1	8	4

93

2	7	8	9	4	6	5	3	1
6	1	3	8	2	5	7	4	9
9	5	4	3	7	1	8	6	2
3	6	5	2	8	7	9	1	4
7	2	9	6	1	4	3	5	8
8	4	1	5	9	3	2	7	6
4	9	7	1	3	8	6	2	5
5	3	2	4	6	9	1	8	7
1	8	6	7	5	2	4	9	3

94

5	7	8	1	2	6	4	9	3
2	6	9	8	3	4	5	7	1
3	1	4	5	7	9	2	8	6
6	8	3	4	9	2	1	5	7
7	9	5	3	1	8	6	2	4
4	2	1	6	5	7	9	3	8
1	3	6	2	8	5	7	4	9
8	5	7	9	4	1	3	6	2
9	4	2	7	6	3	8	1	5

95

4	5	3	7	9	6	8	1	2
8	7	9	5	2	1	6	3	4
6	2	1	4	8	3	5	9	7
9	1	8	6	4	2	3	7	5
2	4	6	3	5	7	1	8	9
5	3	7	8	1	9	4	2	6
7	9	4	1	6	8	2	5	3
1	6	2	9	3	5	7	4	8
3	8	5	2	7	4	9	6	1

96

4	7	5	9	1	8	3	2	6
3	8	6	7	4	2	1	9	5
1	9	2	6	5	3	4	8	7
8	5	4	3	6	9	2	7	1
2	6	3	8	7	1	9	5	4
7	1	9	5	2	4	8	6	3
6	4	8	1	9	5	7	3	2
5	3	1	2	8	7	6	4	9
9	2	7	4	3	6	5	1	8

97

5	6	4	2	8	1	7	9	3
8	7	9	6	3	4	5	2	1
1	2	3	9	5	7	4	6	8
7	8	1	4	9	3	6	5	2
9	4	6	5	1	2	8	3	7
3	5	2	8	7	6	9	1	4
4	9	7	3	2	5	1	8	6
6	3	8	1	4	9	2	7	5
2	1	5	7	6	8	3	4	9

98

4	1	2	5	7	8	3	9	6
5	3	9	6	2	1	8	4	7
7	6	8	3	4	9	1	5	2
1	5	4	2	8	6	7	3	9
8	9	7	4	5	3	6	2	1
3	2	6	1	9	7	5	8	4
2	4	1	8	6	5	9	7	3
6	7	5	9	3	2	4	1	8
9	8	3	7	1	4	2	6	5

99

5	7	6	4	2	8	9	1	3
2	9	8	5	1	3	7	4	6
4	1	3	6	9	7	5	8	2
6	4	9	7	5	2	8	3	1
1	3	7	9	8	4	6	2	5
8	2	5	3	6	1	4	9	7
7	8	1	2	4	5	3	6	9
9	5	4	1	3	6	2	7	8
3	6	2	8	7	9	1	5	4

100

4	5	7	1	6	2	8	9	3
1	2	6	8	3	9	7	4	5
3	8	9	7	4	5	6	2	1
8	7	1	2	5	3	4	6	9
5	9	4	6	1	8	3	7	2
6	3	2	4	9	7	1	5	8
2	6	3	9	7	1	5	8	4
9	4	5	3	8	6	2	1	7
7	1	8	5	2	4	9	3	6

Su Doku 數獨

101

6	4	2	7	3	9	1	8	5
7	1	5	2	8	6	9	4	3
8	9	3	5	1	4	6	2	7
2	5	8	3	9	7	4	1	6
9	3	1	4	6	8	7	5	2
4	6	7	1	2	5	8	3	9
3	8	6	9	4	2	5	7	1
1	7	4	6	5	3	2	9	8
5	2	9	8	7	1	3	6	4

102

4	8	7	1	2	3	6	5	9
9	5	2	8	4	6	3	1	7
1	3	6	5	9	7	2	4	8
8	1	9	2	5	4	7	3	6
2	6	4	3	7	1	8	9	5
3	7	5	9	6	8	4	2	1
6	2	8	4	1	9	5	7	3
7	4	1	6	3	5	9	8	2
5	9	3	7	8	2	1	6	4

103

9	4	1	2	8	5	7	6	3
8	2	6	3	1	7	9	5	4
7	3	5	9	4	6	2	1	8
2	9	3	1	5	4	8	7	6
4	6	8	7	2	9	5	3	1
1	5	7	6	3	8	4	2	9
5	1	2	8	9	3	6	4	7
3	7	9	4	6	2	1	8	5
6	8	4	5	7	1	3	9	2

104

7	2	3	8	1	4	5	9	6
8	1	6	7	5	9	3	2	4
9	4	5	3	6	2	8	1	7
3	5	2	4	9	1	6	7	8
1	8	7	6	3	5	9	4	2
6	9	4	2	7	8	1	5	3
4	3	9	5	2	6	7	8	1
5	7	8	1	4	3	2	6	9
2	6	1	9	8	7	4	3	5

挑戰度 ★

挑戰度 ★★

挑戰度 ★★★

挑戰度 ★★★★

解答

105

6	5	4	9	1	8	2	3	7
8	1	7	3	4	2	5	6	9
9	2	3	7	5	6	8	1	4
7	4	2	6	9	3	1	8	5
1	3	9	8	2	5	7	4	6
5	6	8	1	7	4	3	9	2
3	7	6	2	8	9	4	5	1
2	8	5	4	6	1	9	7	3
4	9	1	5	3	7	6	2	8

106

8	6	1	5	7	2	3	9	4
5	2	4	3	8	9	1	7	6
3	7	9	1	4	6	5	8	2
4	3	6	2	5	8	9	1	7
7	9	8	6	3	1	2	4	5
1	5	2	4	9	7	8	6	3
2	4	7	9	1	5	6	3	8
9	8	5	7	6	3	4	2	1
6	1	3	8	2	4	7	5	9

107

4	8	1	9	6	5	2	3	7
3	9	7	2	1	4	6	8	5
6	2	5	7	8	3	1	4	9
9	3	6	8	4	7	5	2	1
2	5	4	3	9	1	7	6	8
7	1	8	6	5	2	3	9	4
5	6	2	4	7	9	8	1	3
1	4	3	5	2	8	9	7	6
8	7	9	1	3	6	4	5	2

108

9	6	1	7	5	3	2	8	4
3	8	4	2	6	9	1	5	7
7	5	2	1	8	4	9	3	6
2	9	8	5	4	1	6	7	3
6	7	5	9	3	2	8	4	1
1	4	3	6	7	8	5	2	9
8	3	9	4	1	5	7	6	2
5	1	6	3	2	7	4	9	8
4	2	7	8	9	6	3	1	5

109

6	9	8	5	3	4	2	7	1
2	5	7	9	8	1	3	6	4
1	4	3	6	7	2	9	8	5
8	3	9	1	4	5	6	2	7
4	2	5	3	6	7	8	1	9
7	6	1	2	9	8	4	5	3
5	1	6	4	2	9	7	3	8
3	7	4	8	5	6	1	9	2
9	8	2	7	1	3	5	4	6

110

6	8	7	4	5	2	1	9	3
9	1	2	3	6	7	4	8	5
4	3	5	8	1	9	7	6	2
8	6	1	2	9	4	3	5	7
3	7	4	1	8	5	6	2	9
5	2	9	6	7	3	8	1	4
7	9	6	5	3	1	2	4	8
2	5	8	7	4	6	9	3	1
1	4	3	9	2	8	5	7	6

111

1	2	3	9	7	5	4	6	8
6	9	4	1	2	8	5	7	3
5	7	8	4	3	6	2	1	9
4	6	1	3	8	7	9	2	5
9	8	5	2	4	1	7	3	6
2	3	7	6	5	9	1	8	4
7	4	9	8	6	2	3	5	1
8	1	2	5	9	3	6	4	7
3	5	6	7	1	4	8	9	2

112

1	8	9	7	2	5	6	3	4
4	3	2	8	1	6	5	7	9
7	5	6	3	4	9	8	1	2
3	7	4	1	8	2	9	5	6
9	1	5	4	6	3	2	8	7
2	6	8	5	9	7	1	4	3
6	4	7	2	5	1	3	9	8
8	2	1	9	3	4	7	6	5
5	9	3	6	7	8	4	2	1

解

答

113

6	2	1	4	9	5	8	3	7
4	8	9	2	7	3	5	1	6
7	5	3	8	1	6	9	2	4
3	9	5	6	8	4	2	7	1
1	4	6	5	2	7	3	8	9
2	7	8	9	3	1	6	4	5
8	1	2	7	6	9	4	5	3
9	3	4	1	5	8	7	6	2
5	6	7	3	4	2	1	9	8

114

3	2	4	8	6	7	1	9	5
9	6	1	3	5	2	4	7	8
7	5	8	4	9	1	2	3	6
4	1	7	9	2	5	8	6	3
2	8	6	1	7	3	5	4	9
5	3	9	6	8	4	7	2	1
8	7	3	2	1	6	9	5	4
6	9	2	5	4	8	3	1	7
1	4	5	7	3	9	6	8	2

115

6	8	9	5	2	4	1	3	7
7	5	2	1	9	3	6	4	8
1	4	3	8	6	7	2	9	5
8	6	1	3	7	5	4	2	9
9	7	4	6	1	2	8	5	3
2	3	5	4	8	9	7	6	1
3	1	8	2	5	6	9	7	4
5	9	6	7	4	8	3	1	2
4	2	7	9	3	1	5	8	6

116

5	3	9	4	1	6	8	7	2
6	7	8	5	2	3	1	9	4
2	1	4	9	7	8	6	3	5
7	2	1	3	9	5	4	6	8
3	4	5	6	8	1	7	2	9
9	8	6	7	4	2	5	1	3
8	6	7	2	5	9	3	4	1
4	5	2	1	3	7	9	8	6
1	9	3	8	6	4	2	5	7

117

8	5	1	4	9	3	2	7	6
7	4	3	6	2	8	5	1	9
2	9	6	5	1	7	3	4	8
9	8	5	2	3	4	7	6	1
3	6	4	8	7	1	9	2	5
1	7	2	9	5	6	4	8	3
6	2	8	3	4	5	1	9	7
5	1	9	7	6	2	8	3	4
4	3	7	1	8	9	6	5	2

118

8	2	6	1	4	5	7	9	3
4	3	9	7	6	8	1	5	2
7	5	1	9	3	2	8	4	6
9	7	8	4	1	3	2	6	5
2	4	3	6	5	7	9	8	1
1	6	5	8	2	9	4	3	7
6	8	7	3	9	1	5	2	4
5	9	4	2	7	6	3	1	8
3	1	2	5	8	4	6	7	9

119

8	3	9	2	4	1	6	7	5
1	4	6	9	7	5	8	3	2
5	7	2	3	8	6	4	9	1
7	2	8	5	9	3	1	6	4
4	1	3	6	2	7	9	5	8
6	9	5	4	1	8	7	2	3
2	8	1	7	5	9	3	4	6
9	6	4	1	3	2	5	8	7
3	5	7	8	6	4	2	1	9

120

3	1	6	5	4	9	7	8	2
9	2	7	8	6	1	4	5	3
4	5	8	3	7	2	1	6	9
1	6	9	2	5	4	8	3	7
7	4	5	6	8	3	9	2	1
2	8	3	1	9	7	5	4	6
6	7	4	9	3	5	2	1	8
8	9	1	4	2	6	3	7	5
5	3	2	7	1	8	6	9	4

121

9	4	5	8	7	2	3	6	1
1	7	6	5	9	3	2	8	4
8	2	3	6	1	4	5	7	9
5	3	2	1	4	8	6	9	7
6	9	8	7	3	5	1	4	2
7	1	4	9	2	6	8	5	3
3	5	9	2	6	7	4	1	8
2	8	7	4	5	1	9	3	6
4	6	1	3	8	9	7	2	5

122

9	3	8	5	7	4	2	1	6
7	4	1	3	6	2	8	9	5
5	6	2	8	1	9	4	3	7
2	1	4	6	5	7	3	8	9
3	5	6	4	9	8	7	2	1
8	9	7	1	2	3	5	6	4
6	7	3	9	8	5	1	4	2
4	2	9	7	3	1	6	5	8
1	8	5	2	4	6	9	7	3

123

6	7	1	2	8	5	4	3	9
4	2	8	9	3	7	5	1	6
3	9	5	6	1	4	2	7	8
1	6	7	4	9	8	3	2	5
2	8	4	3	5	1	9	6	7
5	3	9	7	6	2	1	8	4
8	1	6	5	4	3	7	9	2
7	4	3	8	2	9	6	5	1
9	5	2	1	7	6	8	4	3

124

9	4	5	1	7	8	6	2	3
1	8	3	4	2	6	7	9	5
7	2	6	5	3	9	8	1	4
6	7	4	9	8	2	5	3	1
2	1	8	7	5	3	9	4	6
3	5	9	6	4	1	2	7	8
4	9	2	8	1	5	3	6	7
8	6	7	3	9	4	1	5	2
5	3	1	2	6	7	4	8	9

125

8	7	6	5	1	3	4	9	2
3	2	5	8	4	9	1	6	7
4	1	9	7	2	6	5	3	8
7	5	2	1	9	8	3	4	6
6	9	8	2	3	4	7	1	5
1	3	4	6	5	7	8	2	9
2	4	1	9	8	5	6	7	3
5	6	3	4	7	2	9	8	1
9	8	7	3	6	1	2	5	4

126

8	3	9	5	1	2	6	7	4
7	6	2	3	8	4	5	9	1
1	4	5	6	7	9	8	3	2
2	5	6	7	9	3	4	1	8
9	1	3	4	5	8	2	6	7
4	8	7	2	6	1	3	5	9
5	9	8	1	4	6	7	2	3
3	7	4	9	2	5	1	8	6
6	2	1	8	3	7	9	4	5

127

7	9	8	4	1	6	5	2	3
6	2	1	7	3	5	4	8	9
4	5	3	9	2	8	1	6	7
1	4	7	8	6	3	2	9	5
8	6	5	2	4	9	3	7	1
9	3	2	1	5	7	6	4	8
2	7	4	5	8	1	9	3	6
5	8	6	3	9	4	7	1	2
3	1	9	6	7	2	8	5	4

128

3	9	2	7	1	4	5	6	8
5	4	7	3	8	6	9	1	2
1	8	6	5	9	2	4	3	7
2	5	4	6	3	8	7	9	1
9	1	8	2	7	5	3	4	6
6	7	3	1	4	9	2	8	5
7	3	5	9	6	1	8	2	4
8	2	1	4	5	3	6	7	9
4	6	9	8	2	7	1	5	3

129

5	6	8	7	2	4	9	1	3
2	9	4	6	3	1	5	8	7
1	3	7	5	9	8	2	4	6
7	5	1	2	8	3	4	6	9
4	8	6	9	1	7	3	2	5
3	2	9	4	6	5	1	7	8
6	7	3	1	5	2	8	9	4
9	1	5	8	4	6	7	3	2
8	4	2	3	7	9	6	5	1

130

5	7	8	4	3	2	6	1	9
1	2	9	8	6	7	4	5	3
3	6	4	5	1	9	8	2	7
7	8	1	9	4	3	2	6	5
9	4	5	2	8	6	7	3	1
6	3	2	7	5	1	9	8	4
2	1	6	3	7	4	5	9	8
8	9	7	1	2	5	3	4	6
4	5	3	6	9	8	1	7	2

131

2	7	1	9	8	5	4	6	3
8	9	4	7	6	3	5	2	1
3	6	5	1	4	2	8	7	9
1	3	9	5	7	8	2	4	6
7	8	6	2	3	4	1	9	5
5	4	2	6	1	9	3	8	7
4	5	7	3	2	6	9	1	8
6	2	3	8	9	1	7	5	4
9	1	8	4	5	7	6	3	2

132

6	9	8	5	4	7	3	1	2
7	2	4	3	9	1	5	6	8
5	1	3	8	6	2	9	7	4
2	5	9	6	7	8	4	3	1
4	6	1	2	3	5	8	9	7
8	3	7	9	1	4	2	5	6
9	4	2	1	5	6	7	8	3
3	7	6	4	8	9	1	2	5
1	8	5	7	2	3	6	4	9

133

7	2	9	4	8	1	3	5	6
8	1	6	7	5	3	2	4	9
5	3	4	2	9	6	7	1	8
4	6	7	1	3	2	8	9	5
3	8	1	9	6	5	4	2	7
9	5	2	8	7	4	1	6	3
2	7	8	6	1	9	5	3	4
1	9	3	5	4	8	6	7	2
6	4	5	3	2	7	9	8	1

134

3	6	5	9	7	2	4	1	8
2	9	7	8	1	4	5	3	6
8	4	1	5	6	3	9	7	2
5	1	8	6	3	9	7	2	4
9	2	4	7	5	8	3	6	1
7	3	6	2	4	1	8	9	5
1	8	9	4	2	7	6	5	3
4	5	2	3	9	6	1	8	7
6	7	3	1	8	5	2	4	9

135

5	6	1	7	3	8	2	9	4
4	2	3	9	5	1	7	8	6
7	8	9	4	6	2	3	5	1
9	7	4	2	8	3	6	1	5
6	3	2	1	9	5	8	4	7
1	5	8	6	4	7	9	3	2
2	4	6	8	1	9	5	7	3
3	9	7	5	2	4	1	6	8
8	1	5	3	7	6	4	2	9

136

8	5	6	7	3	2	4	9	1
4	3	2	8	1	9	7	6	5
1	9	7	6	5	4	3	2	8
3	8	4	5	9	1	6	7	2
7	1	5	2	6	3	9	8	4
6	2	9	4	8	7	1	5	3
2	4	1	9	7	5	8	3	6
5	7	8	3	4	6	2	1	9
9	6	3	1	2	8	5	4	7

137

9	5	6	3	7	2	1	8	4
4	2	8	5	6	1	3	9	7
3	7	1	9	4	8	2	6	5
6	1	4	2	8	5	7	3	9
8	3	7	4	1	9	5	2	6
2	9	5	6	3	7	8	4	1
7	4	9	8	5	3	6	1	2
1	8	2	7	9	6	4	5	3
5	6	3	1	2	4	9	7	8

138

1	2	8	5	3	7	9	6	4
9	7	4	1	2	6	5	8	3
5	3	6	9	4	8	1	2	7
3	9	5	4	7	2	6	1	8
6	4	2	3	8	1	7	9	5
8	1	7	6	5	9	3	4	2
2	6	3	7	9	4	8	5	1
4	5	9	8	1	3	2	7	6
7	8	1	2	6	5	4	3	9

139

5	8	7	2	3	4	6	1	9
4	6	9	8	5	1	7	2	3
2	3	1	7	9	6	5	8	4
9	1	4	6	8	2	3	7	5
7	5	3	1	4	9	2	6	8
6	2	8	5	7	3	4	9	1
8	7	2	4	1	5	9	3	6
1	9	5	3	6	7	8	4	2
3	4	6	9	2	8	1	5	7

140

5	1	2	6	8	7	9	3	4
6	4	3	2	9	5	7	8	1
7	9	8	1	3	4	5	2	6
3	2	1	9	5	8	6	4	7
8	7	9	4	1	6	3	5	2
4	6	5	7	2	3	8	1	9
2	5	4	3	6	9	1	7	8
9	3	7	8	4	1	2	6	5
1	8	6	5	7	2	4	9	3

141

9	6	8	3	2	4	7	1	5
1	3	5	6	7	9	2	4	8
2	7	4	1	5	8	9	3	6
3	4	1	2	6	5	8	7	9
5	9	7	4	8	3	1	6	2
6	8	2	9	1	7	3	5	4
8	2	3	7	4	6	5	9	1
7	5	6	8	9	1	4	2	3
4	1	9	5	3	2	6	8	7

142

4	6	2	8	9	3	7	5	1
7	3	1	2	6	5	8	4	9
5	9	8	1	7	4	6	3	2
8	2	3	5	4	6	9	1	7
6	4	7	3	1	9	2	8	5
9	1	5	7	2	8	4	6	3
2	7	4	6	3	1	5	9	8
1	5	9	4	8	2	3	7	6
3	8	6	9	5	7	1	2	4

143

3	1	2	4	5	8	6	9	7
9	5	4	7	2	6	8	1	3
6	7	8	9	3	1	4	5	2
5	9	1	8	4	7	2	3	6
8	4	3	6	1	2	5	7	9
2	6	7	3	9	5	1	4	8
1	8	6	5	7	9	3	2	4
4	2	9	1	6	3	7	8	5
7	3	5	2	8	4	9	6	1

144

7	6	1	8	4	5	2	3	9
2	8	9	7	1	3	5	4	6
3	4	5	9	2	6	8	7	1
6	2	3	1	5	4	9	8	7
8	5	4	6	7	9	3	1	2
1	9	7	2	3	8	6	5	4
5	7	6	4	8	2	1	9	3
4	3	2	5	9	1	7	6	8
9	1	8	3	6	7	4	2	5

145

3	9	1	8	4	6	5	7	2
8	2	7	9	3	5	6	4	1
4	5	6	1	2	7	3	9	8
2	4	8	6	7	9	1	3	5
5	1	3	2	8	4	9	6	7
7	6	9	3	5	1	2	8	4
1	3	2	7	9	8	4	5	6
6	7	5	4	1	3	8	2	9
9	8	4	5	6	2	7	1	3

146

7	8	6	1	3	2	5	9	4
3	9	4	6	8	5	2	1	7
1	2	5	9	7	4	6	3	8
9	5	1	8	4	7	3	6	2
8	7	2	5	6	3	9	4	1
6	4	3	2	1	9	7	8	5
4	1	7	3	5	6	8	2	9
5	6	9	4	2	8	1	7	3
2	3	8	7	9	1	4	5	6

147

5	2	1	3	6	8	7	4	9
9	8	7	4	5	1	3	2	6
6	4	3	9	2	7	8	5	1
4	7	8	6	3	2	1	9	5
2	3	6	1	9	5	4	8	7
1	9	5	8	7	4	6	3	2
7	6	4	2	8	9	5	1	3
8	5	9	7	1	3	2	6	4
3	1	2	5	4	6	9	7	8

148

9	4	6	1	5	8	2	7	3
2	5	7	9	6	3	1	4	8
1	8	3	7	4	2	6	9	5
5	1	4	6	8	9	3	2	7
6	7	8	2	3	5	4	1	9
3	9	2	4	1	7	5	8	6
8	6	1	3	7	4	9	5	2
4	2	5	8	9	6	7	3	1
7	3	9	5	2	1	8	6	4

149

4	8	2	3	6	7	9	5	1
3	9	7	8	1	5	4	2	6
1	6	5	2	4	9	3	7	8
7	1	4	6	9	2	5	8	3
8	5	3	4	7	1	2	6	9
6	2	9	5	3	8	7	1	4
5	3	6	1	2	4	8	9	7
9	4	8	7	5	6	1	3	2
2	7	1	9	8	3	6	4	5

150

5	9	2	4	6	3	1	7	8
4	8	6	1	5	7	3	2	9
1	3	7	2	9	8	4	6	5
9	5	4	7	3	6	2	8	1
3	7	1	5	8	2	6	9	4
6	2	8	9	1	4	7	5	3
2	6	5	3	4	9	8	1	7
8	4	9	6	7	1	5	3	2
7	1	3	8	2	5	9	4	6

151

2	1	6	9	3	8	4	5	7
9	5	4	7	6	2	8	3	1
3	7	8	5	1	4	2	6	9
6	8	2	1	9	5	3	7	4
7	3	5	4	2	6	1	9	8
4	9	1	8	7	3	6	2	5
8	2	9	6	5	1	7	4	3
1	6	7	3	4	9	5	8	2
5	4	3	2	8	7	9	1	6

152

7	5	8	2	9	3	1	4	6
9	6	1	8	7	4	3	5	2
4	3	2	5	1	6	7	9	8
2	9	5	6	4	1	8	3	7
6	8	3	9	5	7	4	2	1
1	7	4	3	2	8	9	6	5
5	2	7	4	8	9	6	1	3
3	1	9	7	6	5	2	8	4
8	4	6	1	3	2	5	7	9

153

1	6	7	8	9	3	5	2	4
3	4	9	2	1	5	6	8	7
8	5	2	7	6	4	3	1	9
4	9	3	5	8	2	1	7	6
2	8	6	1	4	7	9	5	3
5	7	1	9	3	6	8	4	2
7	3	8	4	5	9	2	6	1
9	2	5	6	7	1	4	3	8
6	1	4	3	2	8	7	9	5

154

4	8	5	7	9	3	6	1	2
7	6	1	4	5	2	8	9	3
9	2	3	6	1	8	4	5	7
2	7	8	9	3	6	5	4	1
1	9	6	2	4	5	3	7	8
3	5	4	1	8	7	2	6	9
6	3	2	5	7	1	9	8	4
5	4	7	8	2	9	1	3	6
8	1	9	3	6	4	7	2	5

155

5	1	6	4	3	9	7	8	2
3	8	4	7	1	2	5	6	9
2	7	9	5	6	8	4	1	3
8	2	3	6	9	4	1	7	5
4	5	7	2	8	1	9	3	6
9	6	1	3	5	7	2	4	8
7	3	2	9	4	6	8	5	1
6	4	8	1	2	5	3	9	7
1	9	5	8	7	3	6	2	4

156

1	8	5	2	3	4	6	7	9
7	4	2	1	6	9	5	3	8
3	6	9	5	8	7	2	4	1
4	9	6	7	2	8	1	5	3
2	3	8	4	1	5	9	6	7
5	1	7	6	9	3	8	2	4
9	7	3	8	5	6	4	1	2
8	5	1	3	4	2	7	9	6
6	2	4	9	7	1	3	8	5

157

8	6	5	3	4	9	1	2	7
4	2	9	5	1	7	8	6	3
7	1	3	8	2	6	5	4	9
5	4	8	2	7	1	3	9	6
2	3	6	4	9	8	7	1	5
9	7	1	6	3	5	4	8	2
3	5	4	9	8	2	6	7	1
1	8	2	7	6	3	9	5	4
6	9	7	1	5	4	2	3	8

158

9	5	6	3	4	7	1	2	8
2	8	1	9	5	6	4	3	7
3	7	4	1	2	8	9	6	5
8	6	3	4	7	1	5	9	2
4	2	9	5	6	3	8	7	1
7	1	5	2	8	9	3	4	6
5	3	8	6	9	2	7	1	4
1	4	2	7	3	5	6	8	9
6	9	7	8	1	4	2	5	3

159

4	8	3	1	9	6	5	2	7
5	7	1	3	4	2	6	9	8
2	6	9	8	5	7	4	1	3
3	9	6	5	8	1	2	7	4
7	1	2	6	3	4	8	5	9
8	5	4	7	2	9	3	6	1
6	2	8	9	1	3	7	4	5
1	3	7	4	6	5	9	8	2
9	4	5	2	7	8	1	3	6

160

8	1	9	2	6	3	5	4	7
7	5	6	4	8	9	3	1	2
2	4	3	5	7	1	8	6	9
3	6	1	8	4	2	9	7	5
5	2	4	1	9	7	6	8	3
9	7	8	6	3	5	4	2	1
6	3	7	9	2	4	1	5	8
4	9	5	7	1	8	2	3	6
1	8	2	3	5	6	7	9	4

161

1	9	7	5	6	8	3	2	4
2	4	3	9	1	7	8	5	6
8	5	6	3	4	2	7	9	1
3	8	2	4	5	9	1	6	7
7	1	9	6	8	3	2	4	5
4	6	5	2	7	1	9	3	8
9	7	4	8	2	6	5	1	3
6	3	1	7	9	5	4	8	2
5	2	8	1	3	4	6	7	9

162

1	6	9	7	8	2	5	3	4
2	4	5	9	3	1	7	6	8
7	3	8	5	4	6	9	2	1
9	8	4	2	5	3	1	7	6
6	2	3	8	1	7	4	9	5
5	1	7	6	9	4	3	8	2
8	5	1	3	6	9	2	4	7
4	9	2	1	7	8	6	5	3
3	7	6	4	2	5	8	1	9

163

8	9	1	4	3	6	2	5	7
5	2	4	9	7	8	6	3	1
6	3	7	2	5	1	9	8	4
4	8	6	7	9	5	1	2	3
7	1	3	8	2	4	5	6	9
9	5	2	6	1	3	4	7	8
2	7	5	3	4	9	8	1	6
3	6	9	1	8	2	7	4	5
1	4	8	5	6	7	3	9	2

164

1	4	5	2	6	3	8	7	9
3	6	2	8	9	7	1	5	4
9	8	7	1	4	5	2	3	6
2	1	8	7	5	6	4	9	3
5	7	9	4	3	8	6	2	1
4	3	6	9	2	1	5	8	7
7	2	1	3	8	4	9	6	5
8	5	3	6	1	9	7	4	2
6	9	4	5	7	2	3	1	8

165

7	9	1	5	8	3	4	2	6
4	5	6	1	2	7	9	3	8
8	2	3	4	9	6	1	7	5
3	6	2	9	7	5	8	4	1
9	4	7	6	1	8	3	5	2
5	1	8	3	4	2	6	9	7
6	8	4	2	5	9	7	1	3
2	7	9	8	3	1	5	6	4
1	3	5	7	6	4	2	8	9

166

4	5	3	9	7	2	1	8	6
8	9	2	6	5	1	4	3	7
6	7	1	8	4	3	5	9	2
7	2	6	5	8	4	9	1	3
3	1	4	7	2	9	8	6	5
5	8	9	3	1	6	7	2	4
1	3	5	4	6	8	2	7	9
2	6	7	1	9	5	3	4	8
9	4	8	2	3	7	6	5	1

167

3	1	9	8	4	7	5	6	2
5	4	6	3	1	2	8	7	9
2	7	8	6	5	9	1	3	4
8	5	4	7	2	3	6	9	1
7	9	1	4	6	8	3	2	5
6	2	3	5	9	1	7	4	8
9	8	2	1	7	6	4	5	3
4	3	7	2	8	5	9	1	6
1	6	5	9	3	4	2	8	7

168

1	6	7	5	3	2	9	4	8
3	2	8	9	4	1	5	7	6
5	9	4	6	8	7	1	3	2
9	4	2	3	7	6	8	5	1
7	5	3	8	1	9	2	6	4
8	1	6	4	2	5	3	9	7
6	3	1	2	9	4	7	8	5
4	7	9	1	5	8	6	2	3
2	8	5	7	6	3	4	1	9

169

9	5	6	8	3	2	1	4	7
2	7	1	6	5	4	9	3	8
3	4	8	7	9	1	5	2	6
8	6	3	9	4	7	2	1	5
4	9	2	5	1	6	7	8	3
7	1	5	2	8	3	6	9	4
5	8	7	3	2	9	4	6	1
6	2	4	1	7	8	3	5	9
1	3	9	4	6	5	8	7	2

170

8	6	7	9	4	2	1	5	3
2	4	9	5	3	1	7	6	8
1	3	5	7	6	8	9	4	2
4	7	1	2	5	6	3	8	9
5	8	6	1	9	3	2	7	4
9	2	3	4	8	7	5	1	6
7	9	8	6	2	5	4	3	1
3	5	2	8	1	4	6	9	7
6	1	4	3	7	9	8	2	5

171

6	5	7	3	4	1	2	8	9
3	2	4	8	7	9	6	5	1
8	9	1	6	2	5	7	4	3
9	7	3	4	1	2	8	6	5
4	8	2	5	9	6	1	3	7
5	1	6	7	3	8	4	9	2
1	3	8	9	6	7	5	2	4
2	4	5	1	8	3	9	7	6
7	6	9	2	5	4	3	1	8

172

5	3	8	2	9	6	7	4	1
6	4	2	3	1	7	9	8	5
9	7	1	4	8	5	6	2	3
2	8	3	5	7	9	4	1	6
7	6	9	1	2	4	5	3	8
1	5	4	8	6	3	2	7	9
4	9	6	7	3	1	8	5	2
3	2	5	6	4	8	1	9	7
8	1	7	9	5	2	3	6	4

173

1	5	9	7	4	8	3	6	2
8	6	2	3	9	5	1	7	4
4	3	7	2	6	1	9	8	5
6	1	4	8	7	3	2	5	9
3	2	5	9	1	6	7	4	8
7	9	8	5	2	4	6	1	3
5	8	6	1	3	2	4	9	7
9	4	3	6	5	7	8	2	1
2	7	1	4	8	9	5	3	6

174

3	9	5	1	7	2	6	8	4
7	8	1	3	6	4	5	9	2
6	4	2	8	5	9	1	3	7
1	6	4	2	3	8	7	5	9
9	2	3	7	1	5	8	4	6
5	7	8	9	4	6	3	2	1
8	1	7	4	9	3	2	6	5
2	5	9	6	8	1	4	7	3
4	3	6	5	2	7	9	1	8

175

4	6	5	8	3	1	2	7	9
7	8	2	4	9	6	3	1	5
1	3	9	5	7	2	4	6	8
6	9	4	1	2	5	8	3	7
3	2	8	6	4	7	5	9	1
5	1	7	9	8	3	6	4	2
8	4	1	2	6	9	7	5	3
2	5	3	7	1	4	9	8	6
9	7	6	3	5	8	1	2	4

176

4	2	6	8	5	7	1	3	9
1	3	9	2	4	6	8	7	5
8	5	7	1	3	9	2	4	6
6	8	3	9	1	4	5	2	7
2	1	4	7	6	5	9	8	3
7	9	5	3	2	8	6	1	4
9	4	8	6	7	2	3	5	1
5	6	1	4	8	3	7	9	2
3	7	2	5	9	1	4	6	8

177

1	3	6	8	9	2	7	4	5
4	9	7	6	3	5	1	2	8
2	5	8	7	4	1	6	3	9
7	8	5	4	6	3	2	9	1
6	4	3	2	1	9	5	8	7
9	1	2	5	8	7	4	6	3
3	6	9	1	5	4	8	7	2
5	2	4	9	7	8	3	1	6
8	7	1	3	2	6	9	5	4

178

4	5	7	1	2	6	3	9	8
1	2	3	9	7	8	4	6	5
6	9	8	5	3	4	1	2	7
8	4	6	2	9	3	5	7	1
3	7	9	8	1	5	2	4	6
2	1	5	4	6	7	8	3	9
9	6	2	3	5	1	7	8	4
7	8	1	6	4	2	9	5	3
5	3	4	7	8	9	6	1	2

179

3	4	6	1	7	2	8	9	5
5	2	9	6	8	4	3	1	7
8	1	7	9	5	3	2	4	6
2	7	4	8	3	9	6	5	1
6	8	5	4	1	7	9	2	3
1	9	3	5	2	6	7	8	4
9	3	2	7	4	1	5	6	8
4	6	8	3	9	5	1	7	2
7	5	1	2	6	8	4	3	9

180

8	4	5	2	1	9	6	7	3
9	1	6	7	8	3	2	4	5
3	7	2	5	6	4	1	8	9
5	2	8	9	3	7	4	1	6
7	3	9	6	4	1	8	5	2
1	6	4	8	2	5	3	9	7
6	5	1	3	9	8	7	2	4
4	9	3	1	7	2	5	6	8
2	8	7	4	5	6	9	3	1

181

2	5	6	8	1	4	9	7	3
1	9	8	7	5	3	2	4	6
4	7	3	6	9	2	5	8	1
9	1	4	3	8	5	6	2	7
8	3	5	2	7	6	4	1	9
7	6	2	9	4	1	3	5	8
6	2	1	5	3	7	8	9	4
5	4	9	1	6	8	7	3	2
3	8	7	4	2	9	1	6	5

182

1	2	7	4	9	8	3	5	6
9	8	4	6	3	5	1	7	2
6	3	5	7	1	2	9	4	8
4	6	8	5	7	1	2	3	9
2	7	9	3	4	6	5	8	1
5	1	3	2	8	9	4	6	7
8	5	6	9	2	4	7	1	3
3	9	1	8	5	7	6	2	4
7	4	2	1	6	3	8	9	5

183

7	5	1	6	4	8	3	9	2
8	3	4	9	2	1	5	7	6
6	2	9	3	5	7	4	8	1
4	1	2	5	8	6	9	3	7
5	6	3	4	7	9	1	2	8
9	7	8	2	1	3	6	5	4
1	4	7	8	3	5	2	6	9
3	8	6	1	9	2	7	4	5
2	9	5	7	6	4	8	1	3

184

3	4	2	5	8	6	9	1	7
5	7	9	3	2	1	4	6	8
8	6	1	4	9	7	3	2	5
6	2	4	9	7	3	5	8	1
9	5	7	6	1	8	2	4	3
1	3	8	2	4	5	6	7	9
7	9	3	1	6	4	8	5	2
2	8	6	7	5	9	1	3	4
4	1	5	8	3	2	7	9	6

185

8	9	5	4	3	7	6	1	2
1	6	4	8	9	2	3	7	5
7	3	2	6	1	5	4	8	9
5	8	1	3	6	9	7	2	4
3	7	9	1	2	4	8	5	6
4	2	6	5	7	8	9	3	1
2	5	3	7	4	6	1	9	8
6	1	8	9	5	3	2	4	7
9	4	7	2	8	1	5	6	3

186

2	1	4	3	5	6	9	7	8
6	3	7	1	9	8	4	5	2
8	9	5	7	4	2	6	1	3
4	2	9	6	8	5	1	3	7
7	8	1	2	3	9	5	4	6
3	5	6	4	7	1	2	8	9
5	7	8	9	2	4	3	6	1
1	4	2	8	6	3	7	9	5
9	6	3	5	1	7	8	2	4

187

2	1	8	5	9	6	7	4	3
3	9	4	8	1	7	2	5	6
6	5	7	3	2	4	8	1	9
9	7	6	4	3	2	5	8	1
5	3	1	6	7	8	4	9	2
8	4	2	1	5	9	6	3	7
7	2	5	9	4	1	3	6	8
1	8	3	2	6	5	9	7	4
4	6	9	7	8	3	1	2	5

188

3	8	5	2	9	1	6	7	4
6	1	2	7	4	8	5	3	9
7	9	4	3	6	5	1	8	2
9	4	6	8	3	7	2	1	5
8	2	3	1	5	4	7	9	6
5	7	1	6	2	9	8	4	3
2	5	7	9	1	3	4	6	8
4	3	8	5	7	6	9	2	1
1	6	9	4	8	2	3	5	7

189

6	9	4	8	7	2	5	3	1
2	1	5	3	6	9	8	4	7
7	8	3	4	5	1	2	6	9
9	6	2	5	4	8	7	1	3
4	7	1	6	2	3	9	8	5
5	3	8	9	1	7	6	2	4
8	2	9	7	3	4	1	5	6
1	4	6	2	9	5	3	7	8
3	5	7	1	8	6	4	9	2

190

7	1	3	6	4	9	8	2	5
2	8	9	3	5	1	6	7	4
6	4	5	2	7	8	3	9	1
1	9	6	4	3	2	5	8	7
3	7	8	5	9	6	4	1	2
4	5	2	1	8	7	9	3	6
8	3	1	7	6	5	2	4	9
5	2	4	9	1	3	7	6	8
9	6	7	8	2	4	1	5	3

191

4	2	9	6	7	3	1	5	8
3	6	8	9	5	1	2	7	4
1	5	7	2	8	4	9	3	6
9	1	6	7	3	2	4	8	5
7	3	4	5	9	8	6	1	2
5	8	2	1	4	6	7	9	3
6	4	5	8	1	7	3	2	9
2	9	1	3	6	5	8	4	7
8	7	3	4	2	9	5	6	1

192

2	7	3	4	6	5	8	9	1
8	9	6	1	7	2	4	5	3
5	1	4	8	9	3	7	2	6
9	6	2	7	3	1	5	8	4
1	8	7	5	2	4	3	6	9
4	3	5	9	8	6	1	7	2
3	5	9	2	1	8	6	4	7
7	4	1	6	5	9	2	3	8
6	2	8	3	4	7	9	1	5

193

1	4	8	5	6	9	3	7	2
5	3	2	4	1	7	8	9	6
6	9	7	2	8	3	4	1	5
7	5	9	1	4	6	2	8	3
4	2	1	9	3	8	5	6	7
8	6	3	7	5	2	9	4	1
9	1	4	6	2	5	7	3	8
2	8	6	3	7	4	1	5	9
3	7	5	8	9	1	6	2	4

194

9	2	5	1	3	7	4	6	8
8	7	6	9	5	4	2	1	3
4	3	1	8	6	2	5	9	7
5	6	4	3	1	8	9	7	2
2	9	7	5	4	6	3	8	1
3	1	8	7	2	9	6	5	4
1	4	3	6	7	5	8	2	9
6	8	2	4	9	1	7	3	5
7	5	9	2	8	3	1	4	6

195

4	1	9	2	3	8	5	7	6
5	2	7	4	9	6	8	1	3
6	8	3	1	7	5	4	2	9
7	9	2	6	1	4	3	8	5
1	4	6	5	8	3	7	9	2
3	5	8	9	2	7	1	6	4
2	7	5	3	6	1	9	4	8
8	6	4	7	5	9	2	3	1
9	3	1	8	4	2	6	5	7

196

9	1	7	6	3	2	4	5	8
8	3	4	9	7	5	6	1	2
6	2	5	4	8	1	7	3	9
2	8	1	7	6	3	5	9	4
7	4	6	2	5	9	1	8	3
3	5	9	1	4	8	2	6	7
4	7	8	3	1	6	9	2	5
5	6	2	8	9	4	3	7	1
1	9	3	5	2	7	8	4	6

197

6	1	2	5	9	8	4	7	3
4	8	7	6	2	3	5	9	1
9	3	5	7	1	4	6	8	2
7	4	8	9	5	1	3	2	6
1	5	3	2	8	6	9	4	7
2	9	6	3	1	7	1	5	8
3	6	9	4	7	2	8	1	5
5	7	1	8	6	9	2	3	4
8	2	4	1	3	5	7	6	9

198

2	8	7	9	1	5	4	3	6
5	3	9	4	2	6	8	1	7
1	6	4	3	8	7	9	2	5
7	4	8	6	3	9	2	5	1
9	1	3	7	5	2	6	8	4
6	2	5	1	4	8	7	9	3
3	5	2	8	6	4	1	7	9
8	7	6	5	9	1	3	4	2
4	9	1	2	7	3	5	6	8

199

3	2	9	8	7	5	6	4	1
6	4	5	3	1	2	8	7	9
1	7	8	6	9	4	5	2	3
8	9	3	5	6	7	2	1	4
7	6	4	2	8	1	9	3	5
2	5	1	4	3	9	7	8	6
4	1	6	9	2	8	3	5	7
9	8	7	1	5	3	4	6	2
5	3	2	7	4	6	1	9	8

200

6	4	9	2	5	7	1	8	3
3	7	8	6	4	1	5	2	9
5	1	2	9	8	3	4	7	6
2	6	1	8	7	9	3	5	4
4	8	3	1	2	5	6	9	7
9	5	7	4	3	6	2	1	8
8	3	6	5	9	2	7	4	1
1	2	4	7	6	8	9	3	5
7	9	5	3	1	4	8	6	2

Su Doku數獨：全球最瘋的數字謎宮遊戲

編　　著—韋恩‧古德（Wayne Gould）
主　　編—張敏敏
編　　輯—林文理
美術編輯—姜美珠
專案企劃—張震洲
董 事 長
　　　　　—趙政岷
總 經 理
總 編 輯—余宜芳
出 版 者—時報文化出版企業股份有限公司
　　　　　10803台北市和平西路三段二四○號四樓
　　　　　發行專線—（02）2306－6842
　　　　　讀者服務專線—0800－231－705‧（02）2304－7103
　　　　　讀者服務傳眞—（02）2304－6858
　　　　　郵撥—19344724 時報文化出版公司
　　　　　信箱—台北郵政 七九～九九信箱
時報悅讀網—http://www.readingtimes.com.tw
電子郵件信箱—know@readingtimes.com.tw
法律顧問—理律法律事務所　陳長文律師、李念祖律師
印　　刷—盈昌印刷有限公司
初 版 一 刷—2005年7月11日
初版四十五刷—2017年3月17日
定　　價—新台幣一八○元
（缺頁或破損的書，請寄回更換）

⊙時報文化出版公司成立於一九七五年，
並於一九九九年股票上櫃公開發行，於二○○八年脫離中時集團非屬旺中，
以「尊重智慧與創意的文化事業」爲信念。

Originally published in English by Times Books, an imprint of HarperCollins Publishers Ltd
under the title:
The Times Su Doku Book1: The utterly addictive number-placung puzzle © 2005 Wayne Gould
The Times Su Doku Book2: The utterly addictive number-placung puzzle © 2005 Wayne Gould
Translation © China Times Publishing Company, 2005 translated under licence from
HarperCollins Publishers Ltd

國家圖書館出版品預行編目資料

Su Doku 數獨：全球最瘋的數字謎宮遊戲 /
Wayne Gould編著. -- 初版. -- 臺北
　市：時報文化, 2004[民93]
　　面；公分
　ISBN 978-957-13-4343-3(平裝)
　1數學遊戲
997.6　　　　　　　　94012700

ISBN 978-957-13-4343-3
Printed in Taiwan

★英日美狂銷數百萬冊
★數獨大師古德最新謎題100則
★從入門到攻頂・四級闖關
★全民挑戰價89元

100則謎題

FA0307　定價89元
韋恩・古德◎編著

增加字母數獨嶄新謎題，
變換思考，刺激大腦活力！
你有解不開的難題嗎？
玩家高手解題招術大公開！

號外

掀起世界字謎熱潮
英國數獨大師古德◎編要
全民挑戰價89元

100則謎題

FA0308　定價89元
韋恩・古德◎編著

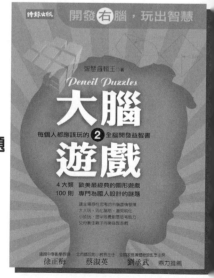